喬漢娜・貝斯福 著

Johanna Basford

喬漢娜的聖誕節

Johanna's
Christmas

A Festive
Coloring Book

遠流出版公司

喬漢娜的聖誕節

Johanna's Christmas: A Festive Coloring Book

作者 喬漢娜・貝斯福（Johanna Basford）
譯者 吳琪仁
總編輯 汪若蘭
版面構成 張凱揚
封面設計 張凱揚
行銷企畫 李雙如

發行人 王榮文
出版發行 遠流出版事業股份有限公司
地址 臺北市南昌路2段81號6樓
客服電話 02-2392-6899
傳真 02-2392-6658
郵撥 0189456-1
著作權顧問 蕭雄淋律師

2016年11月30日 初版一刷

定價 新台幣280元（如有缺頁或破損，請寄回更換）
有著作權・侵害必究
ISBN 978-957-32-7916-7

遠流博識網 http://www.ylib.com E-mail: ylib@ylib.com

國家圖書館出版品預行編目(CIP)資料

喬漢娜的聖誕節 / 喬漢娜.貝斯福(Johanna Basford)著；吳琪仁譯.
-- 初版. -- 臺北市：遠流, 2016.11
　　面；　公分
譯自：Johannas Christmas : a festive coloring book for adults
ISBN 978-957-32-7916-7(平裝)

1.繪畫 2.畫冊

947.39　　　　　　105020509

This book belongs to

這本書是屬於

前言

請大家一起用繽紛的色彩，來慶祝這個美麗的節慶！
從五彩奪目的聖誕樹裝飾，到看起來就覺得美味可口的薑餅屋，
以及各種忍冬與藤蔓裝飾的聖誕節花環，
本書有各種關於聖誕節的圖形可以讓你塗色、潤飾，還有分享。

這裡共有37張美麗的圖畫，可以單獨撕下，
當做聖誕卡片問候親朋好友，也可以裝框裱起來喔！

著色小訣竅

◈ 請使用本書最後面的試色頁面，用筆在上面先試畫一下顏色。

◈ 鉛筆其實是用途範圍最廣的畫筆，而且可以跟其他顏色混合一起畫。

◈ 色筆可以畫出明亮鮮豔的顏色，但不要太用力畫，而且記得下筆前請先試畫一下。

◈ 不要害怕畫到線外面。

◈ 跟朋友們分享你的作品，或是分享在社群媒體，大方秀出你的傑作！

這本書裡藏了一群知更鳥，共有63隻，你可以全部都找到嗎？

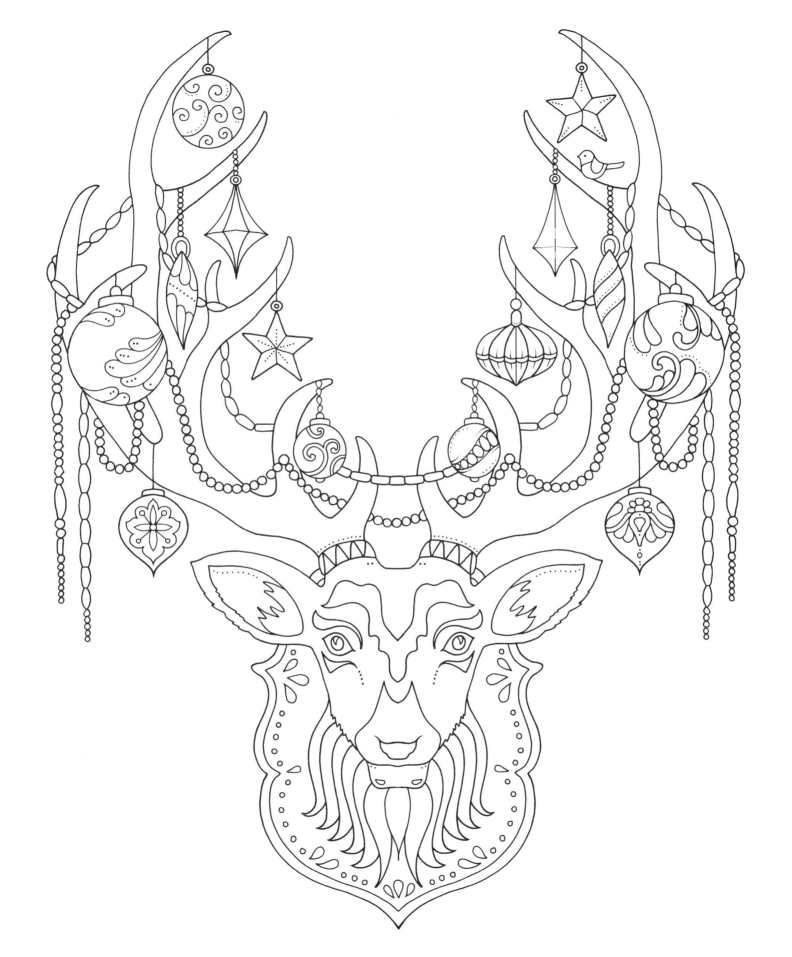

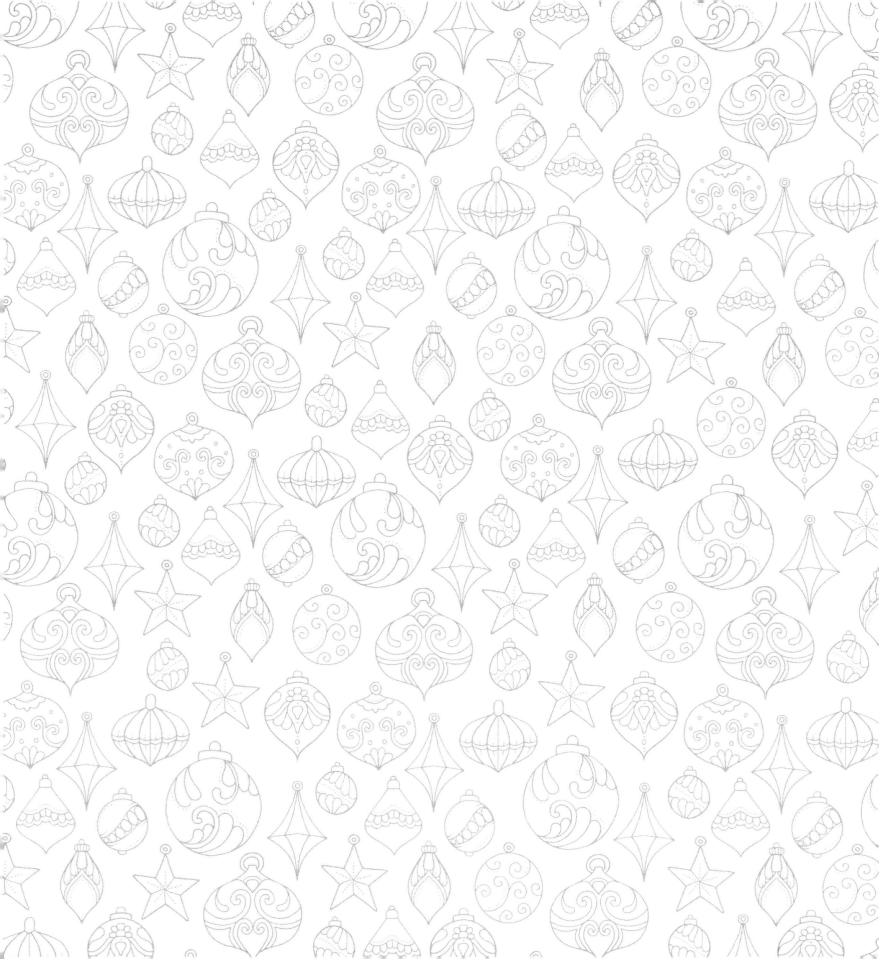

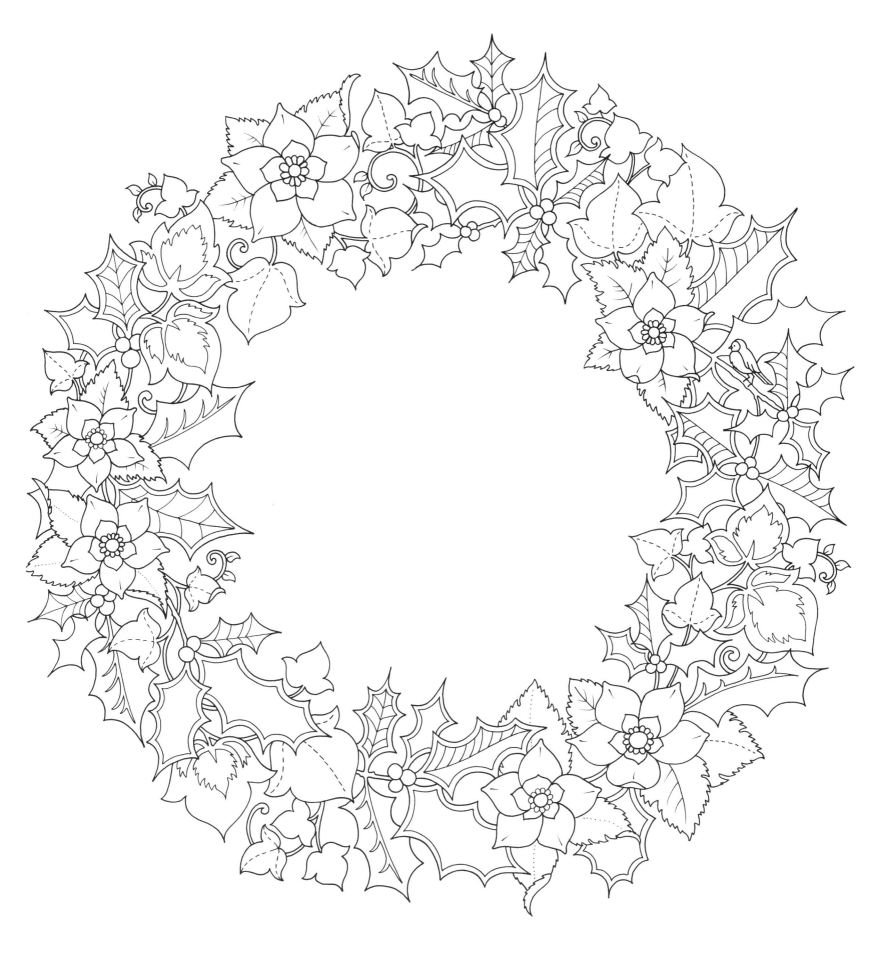

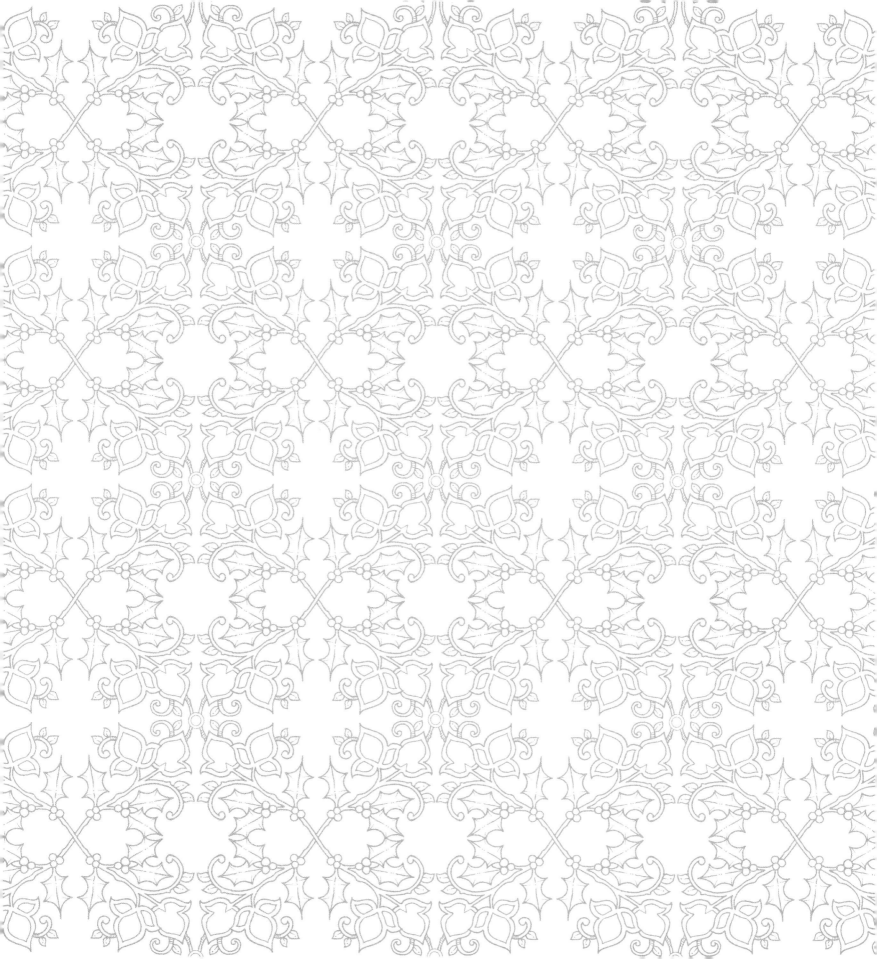

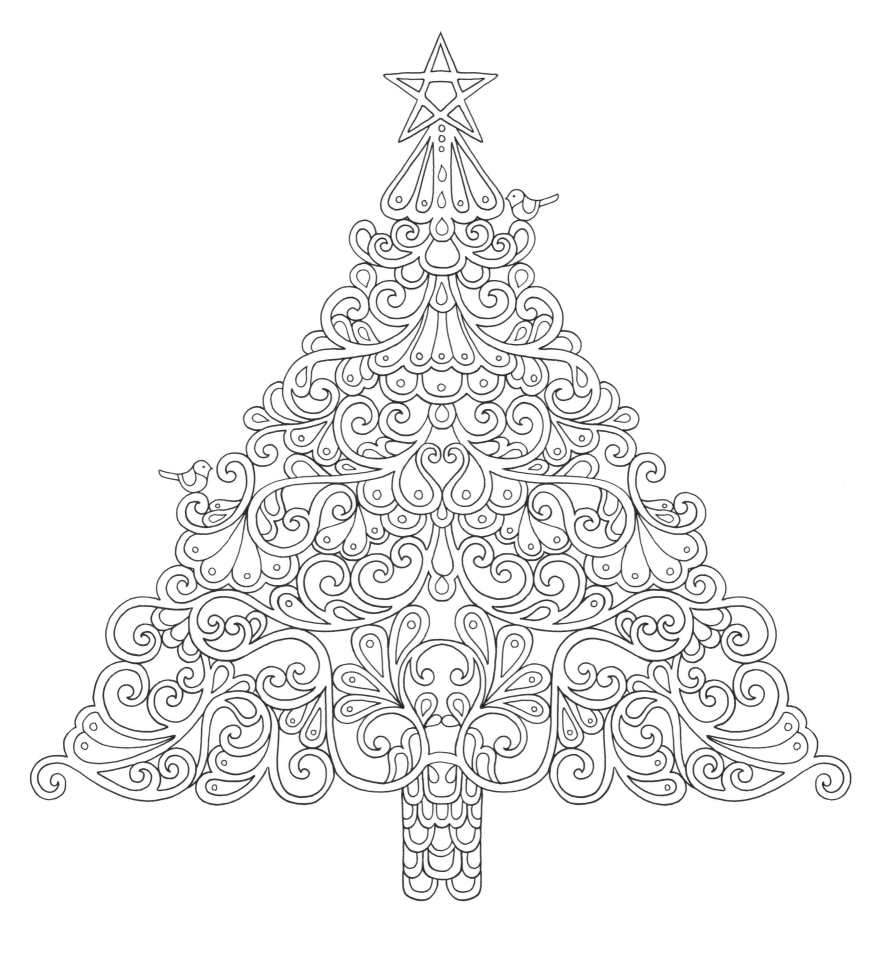

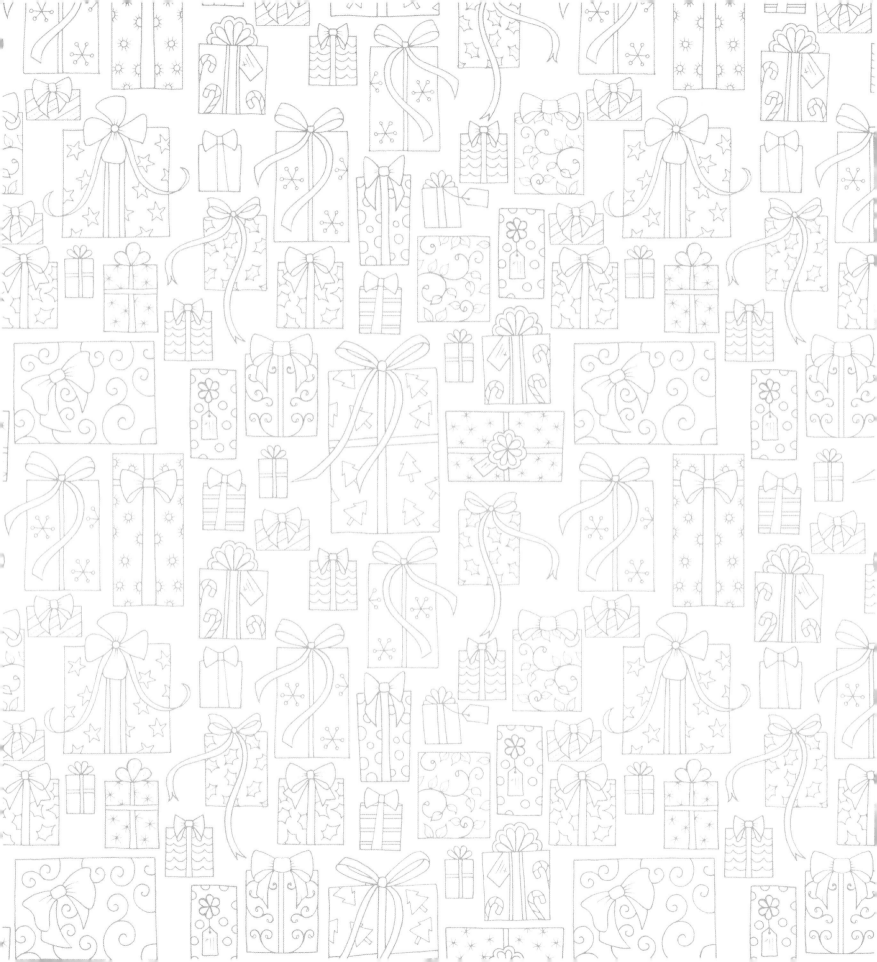

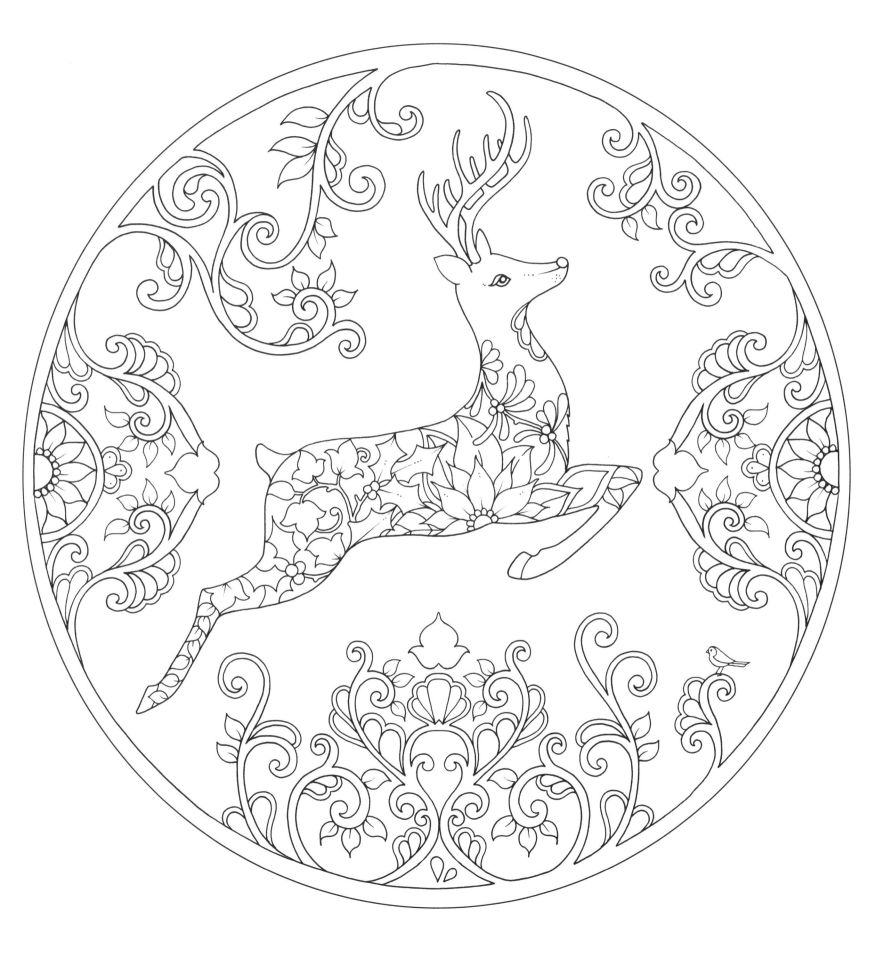

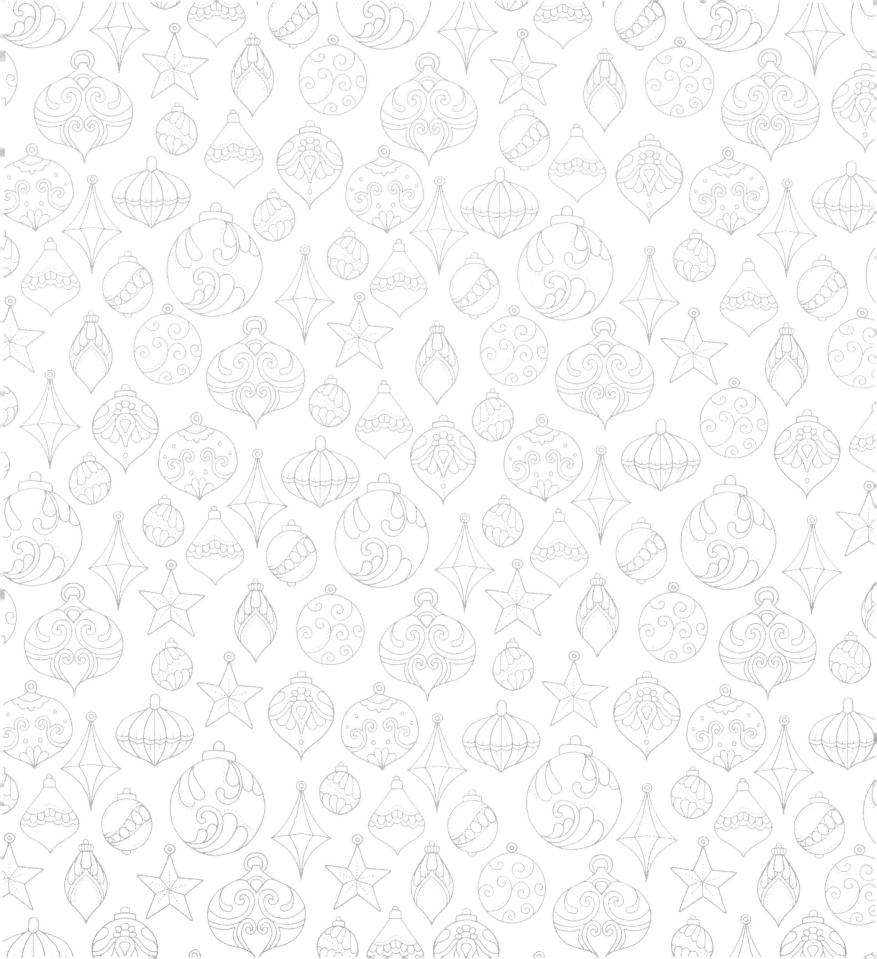

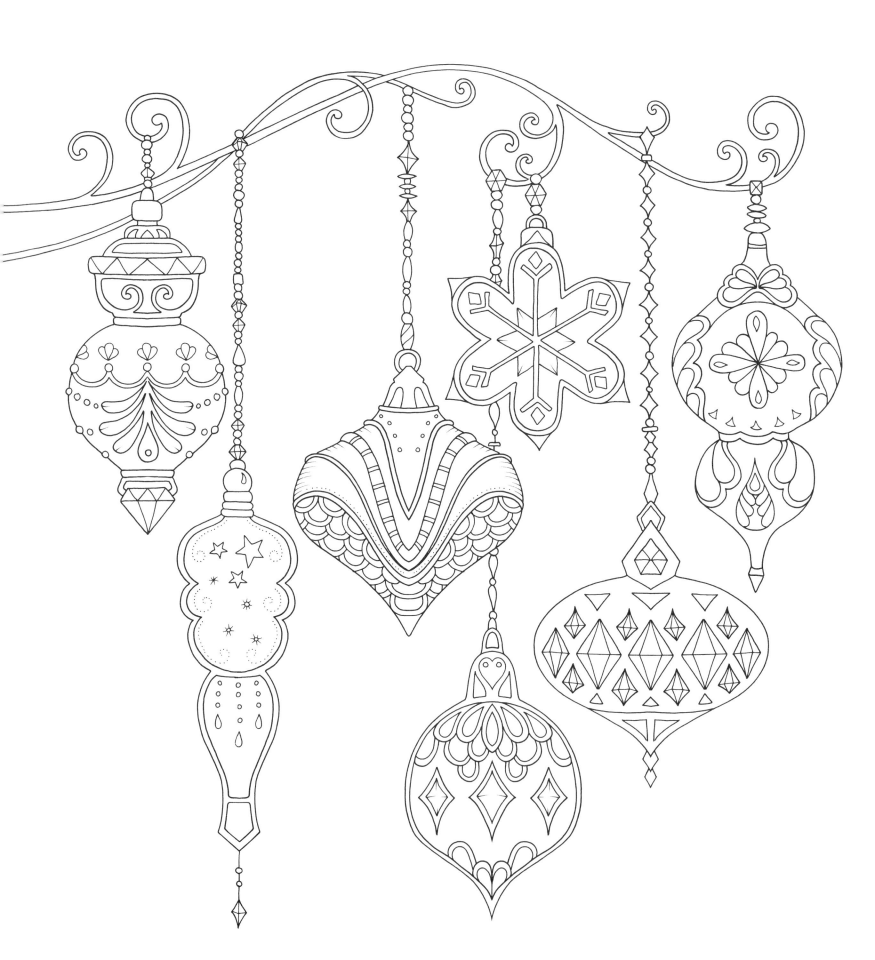

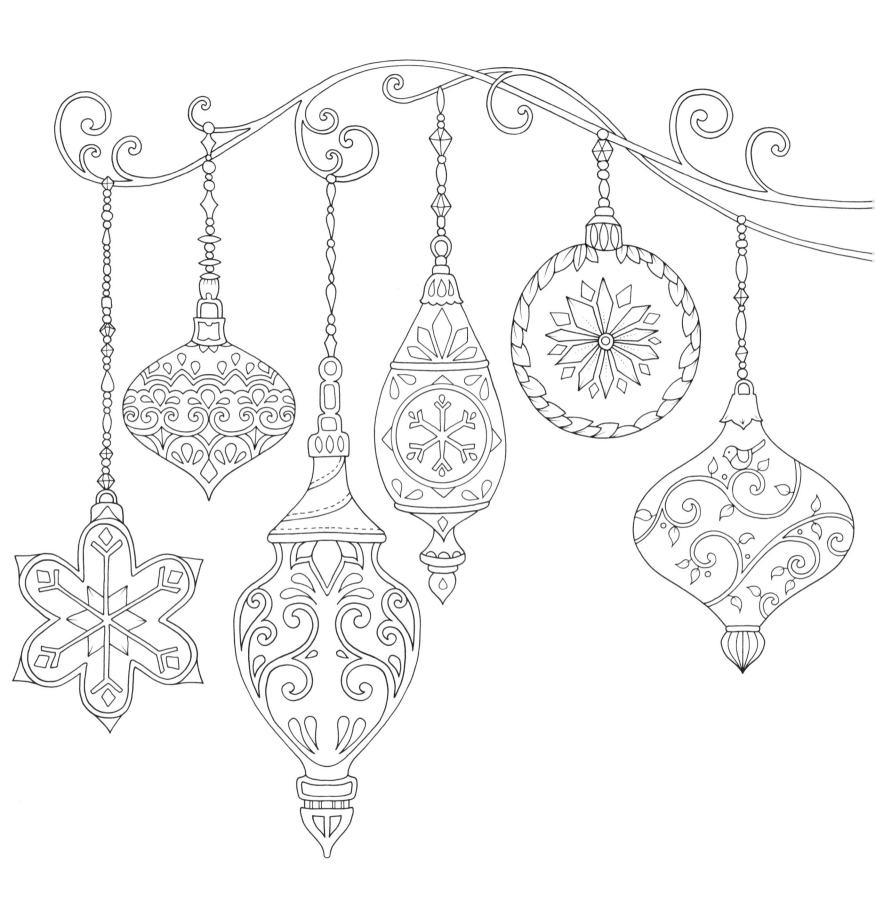

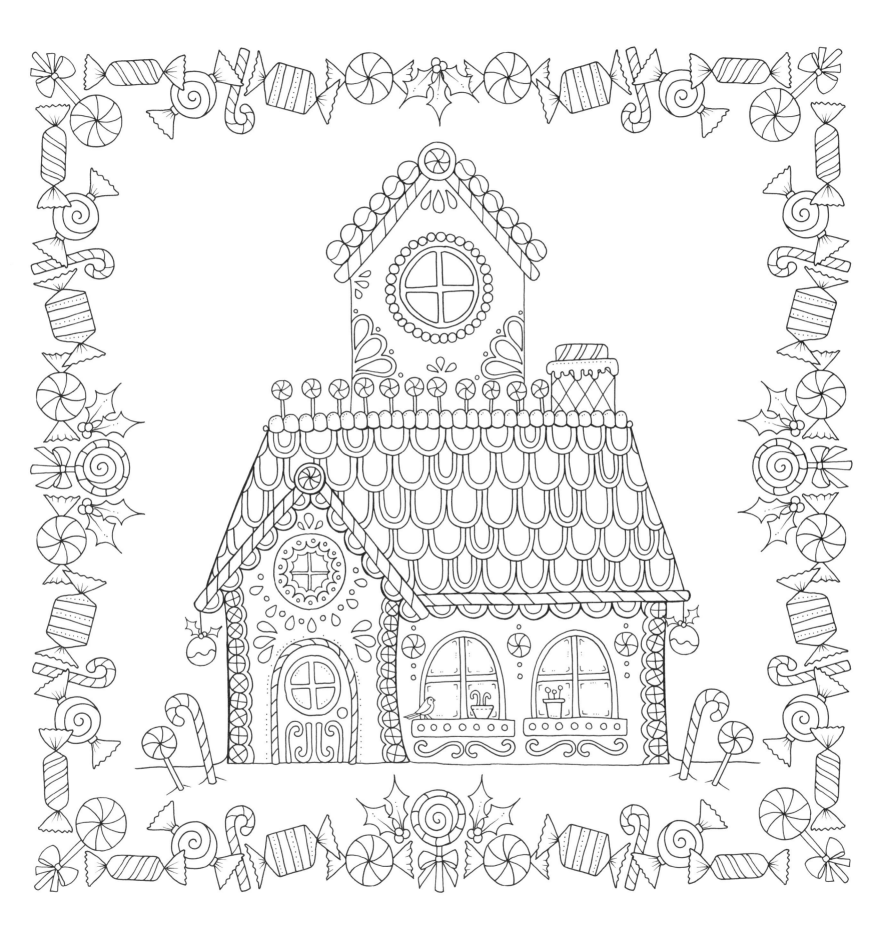

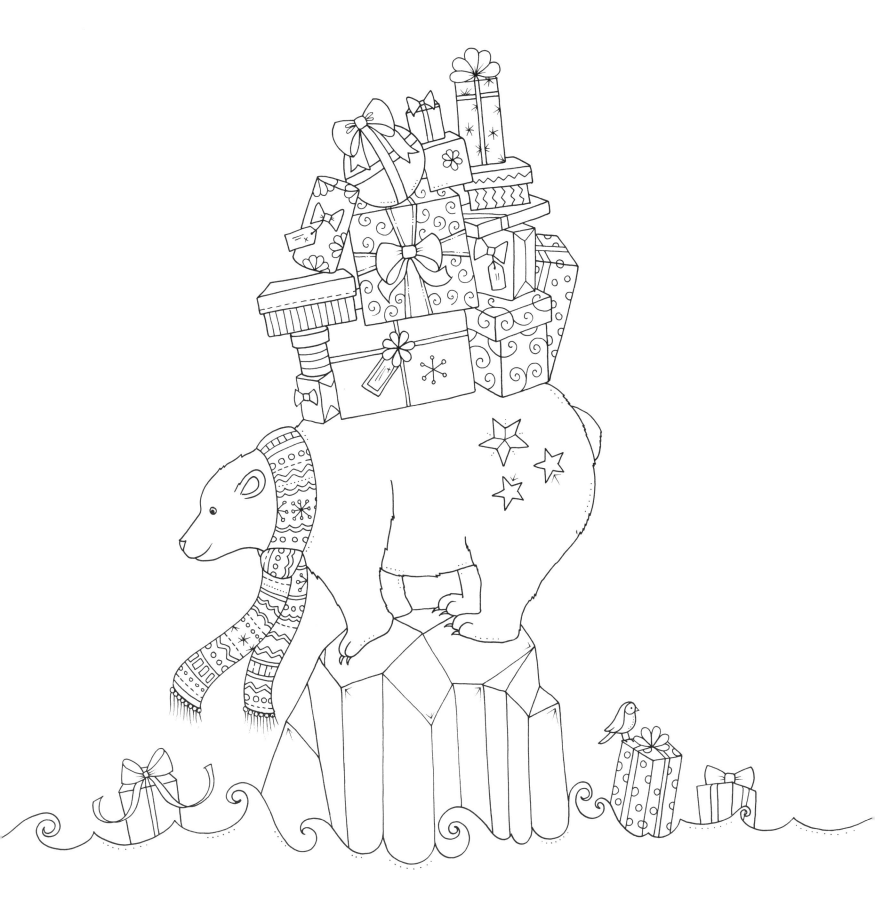

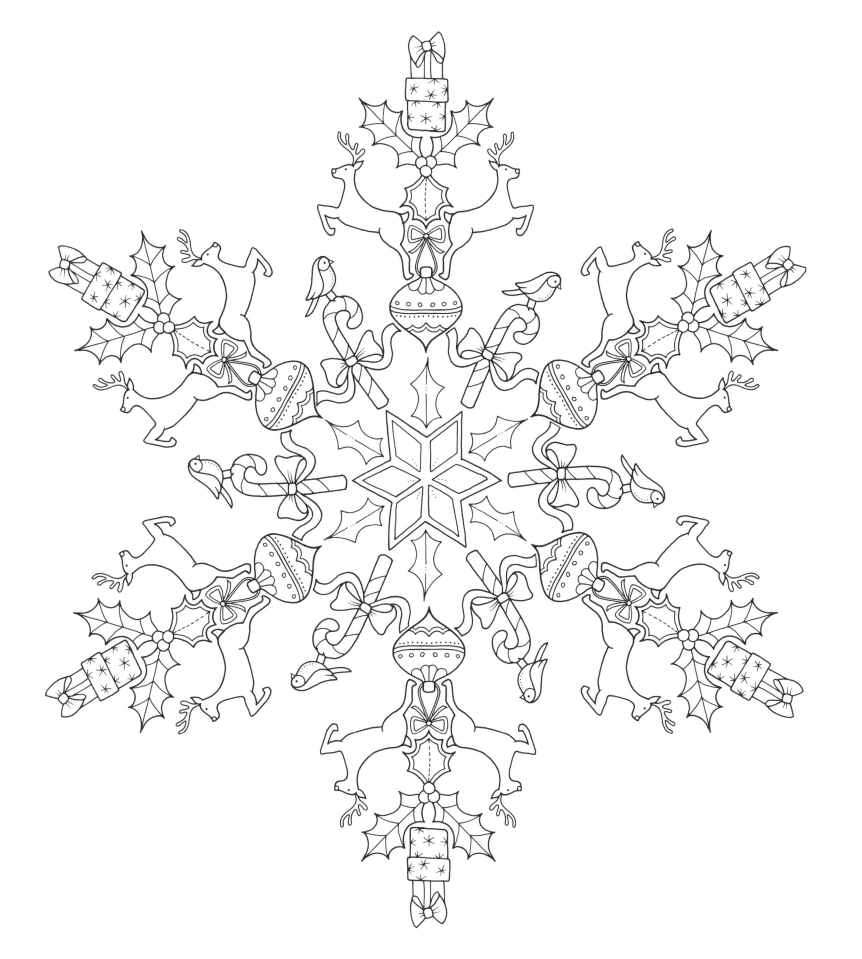

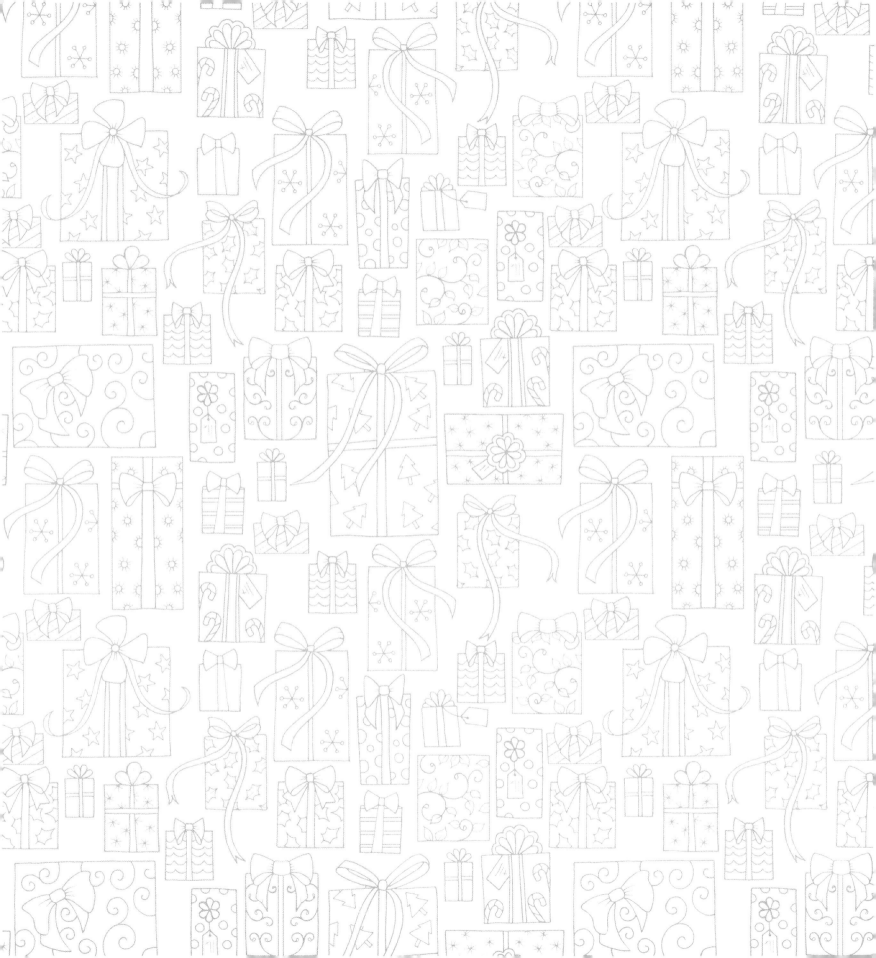

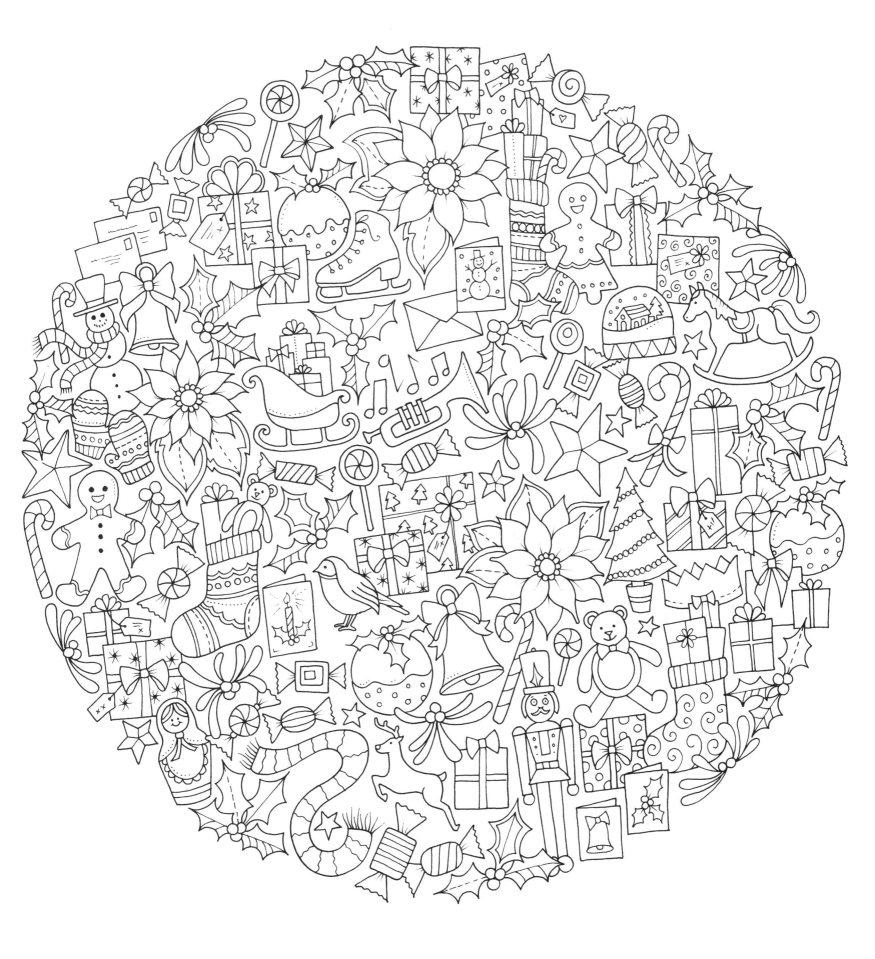

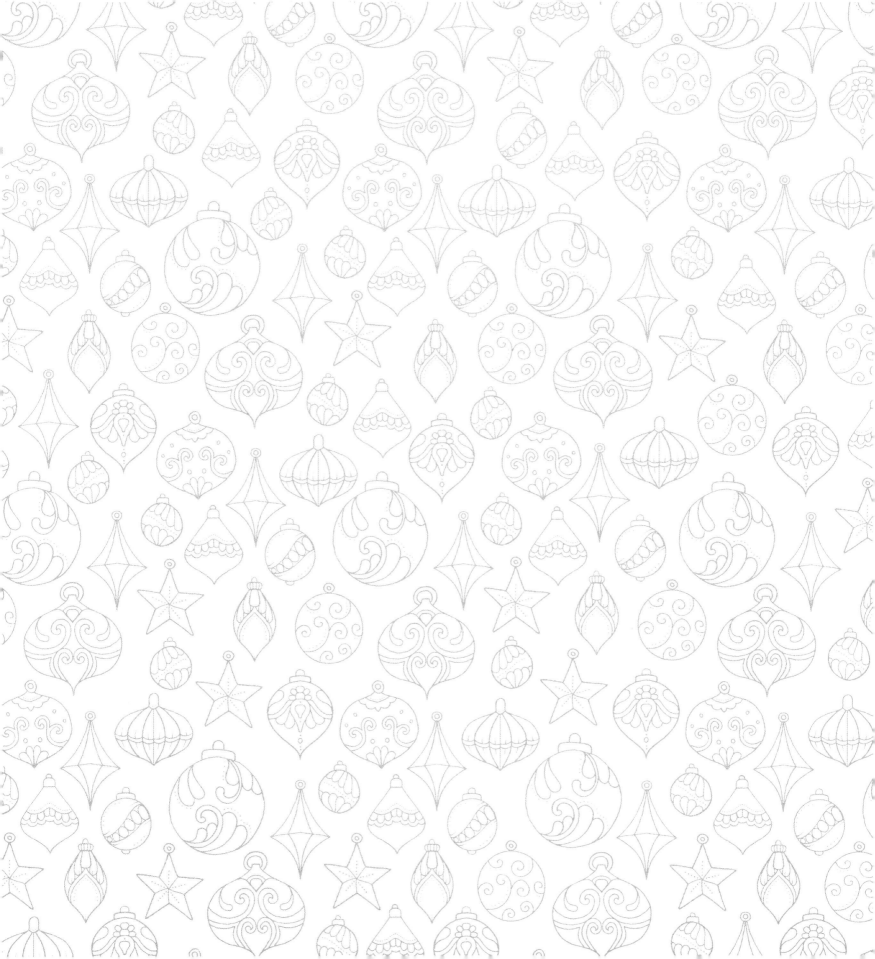

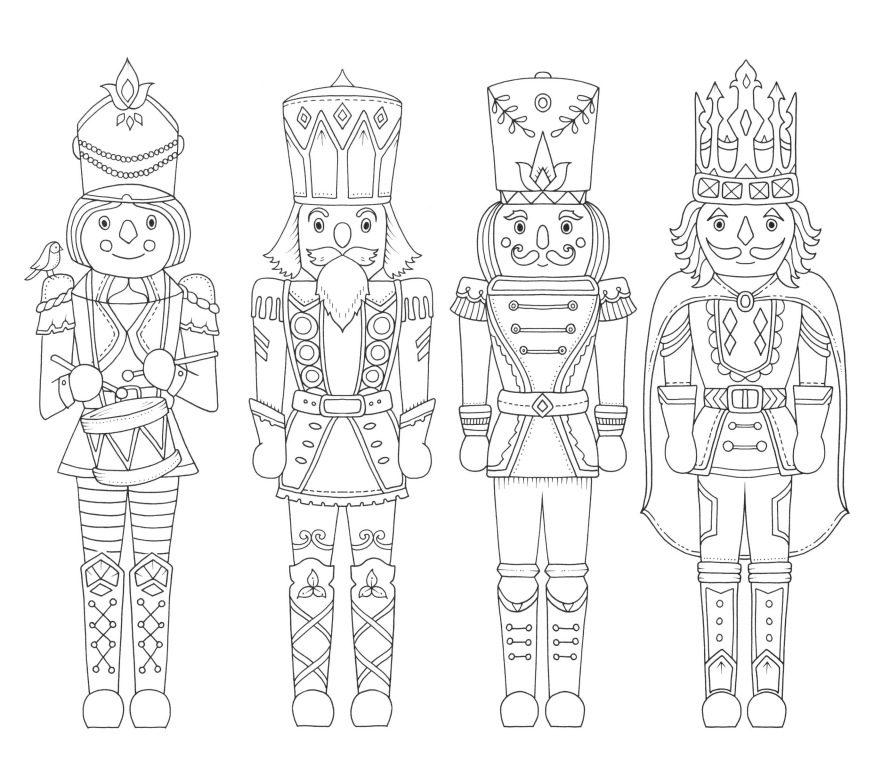

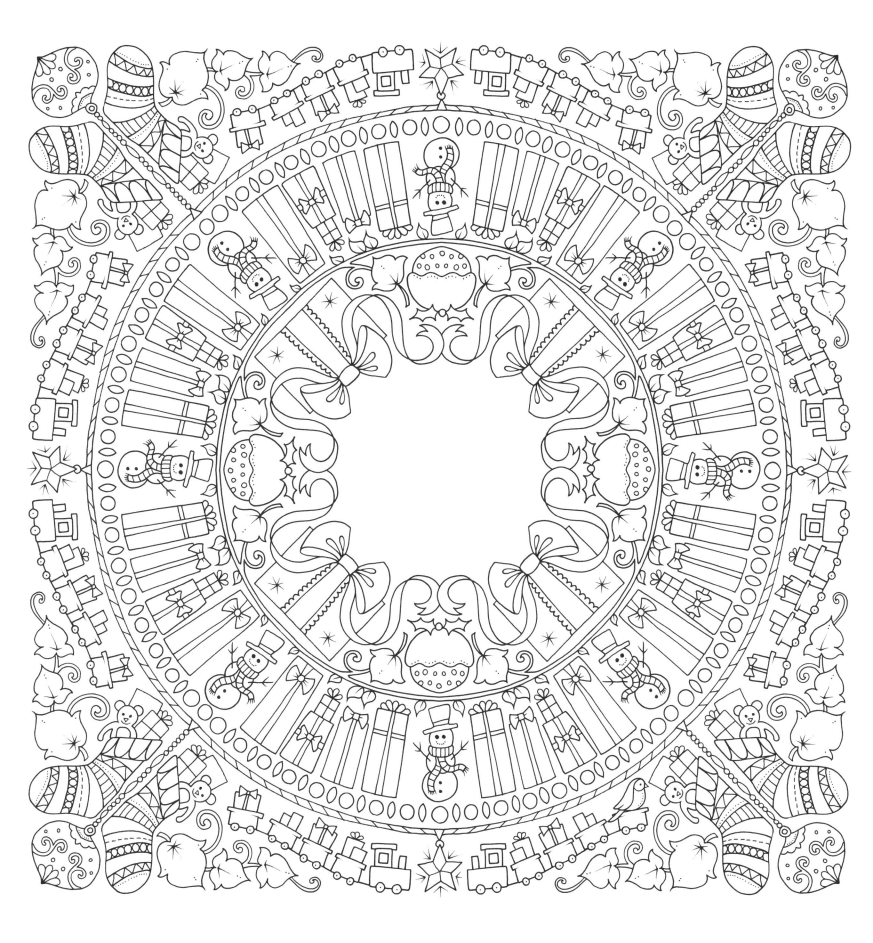

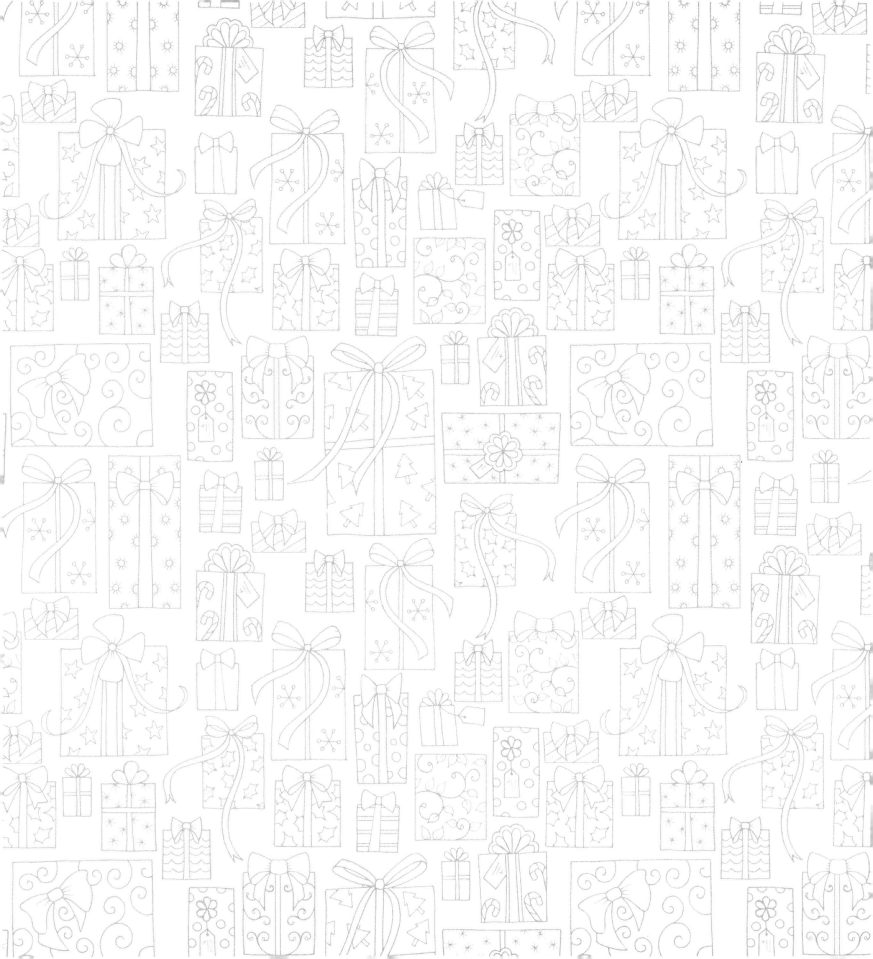

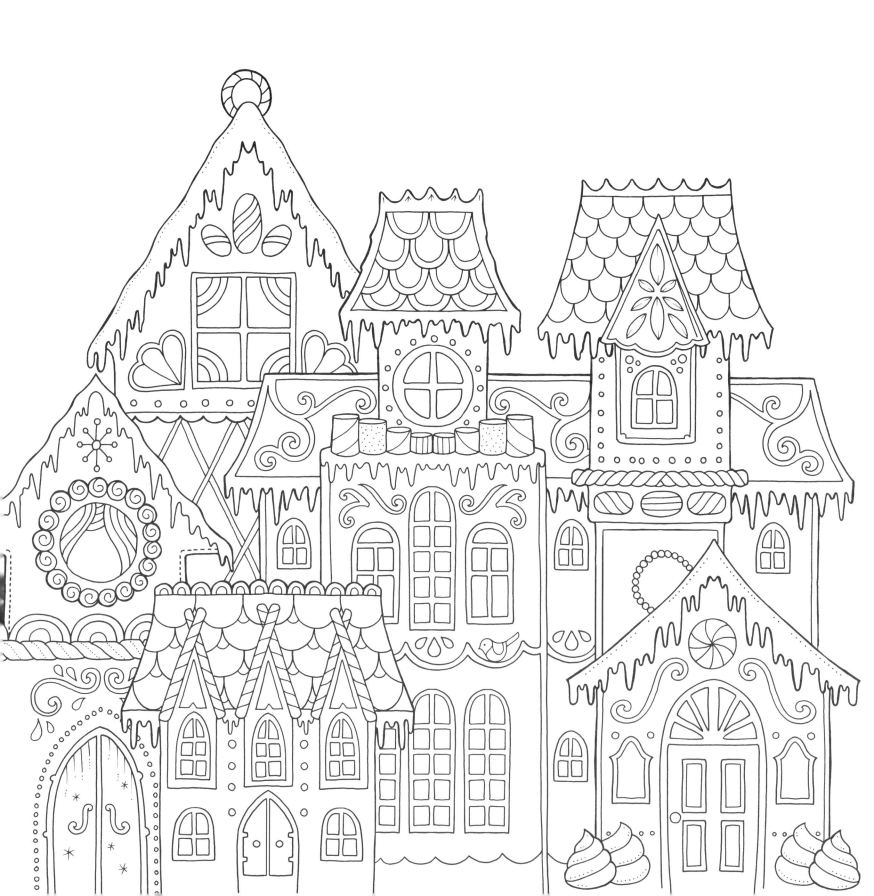

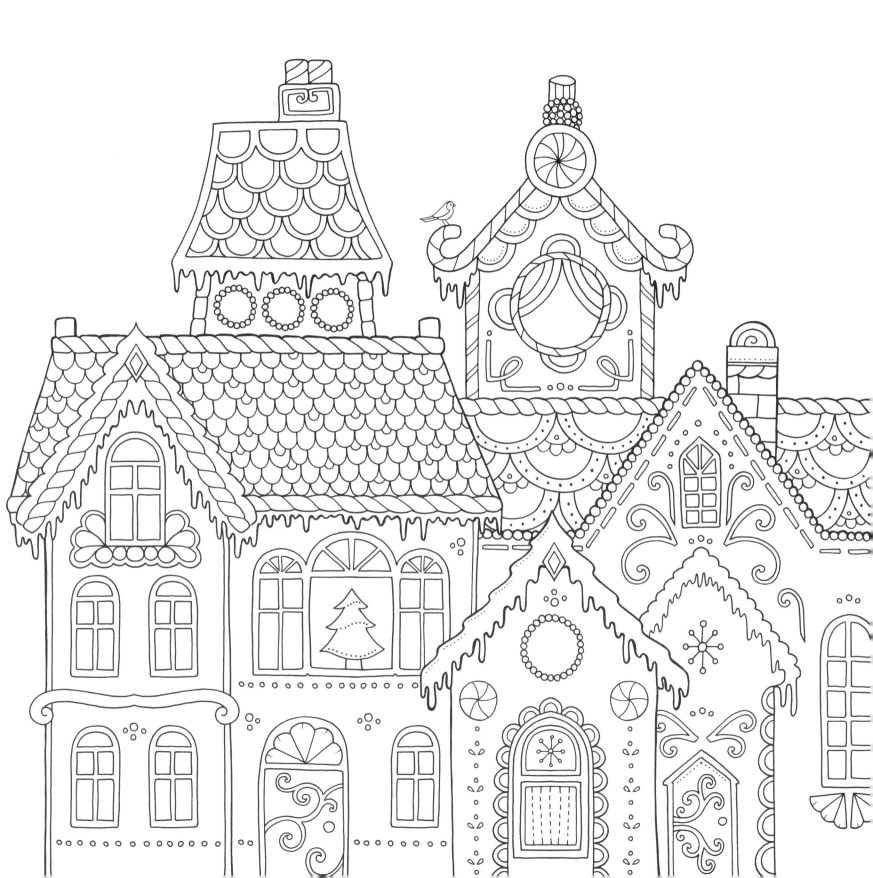

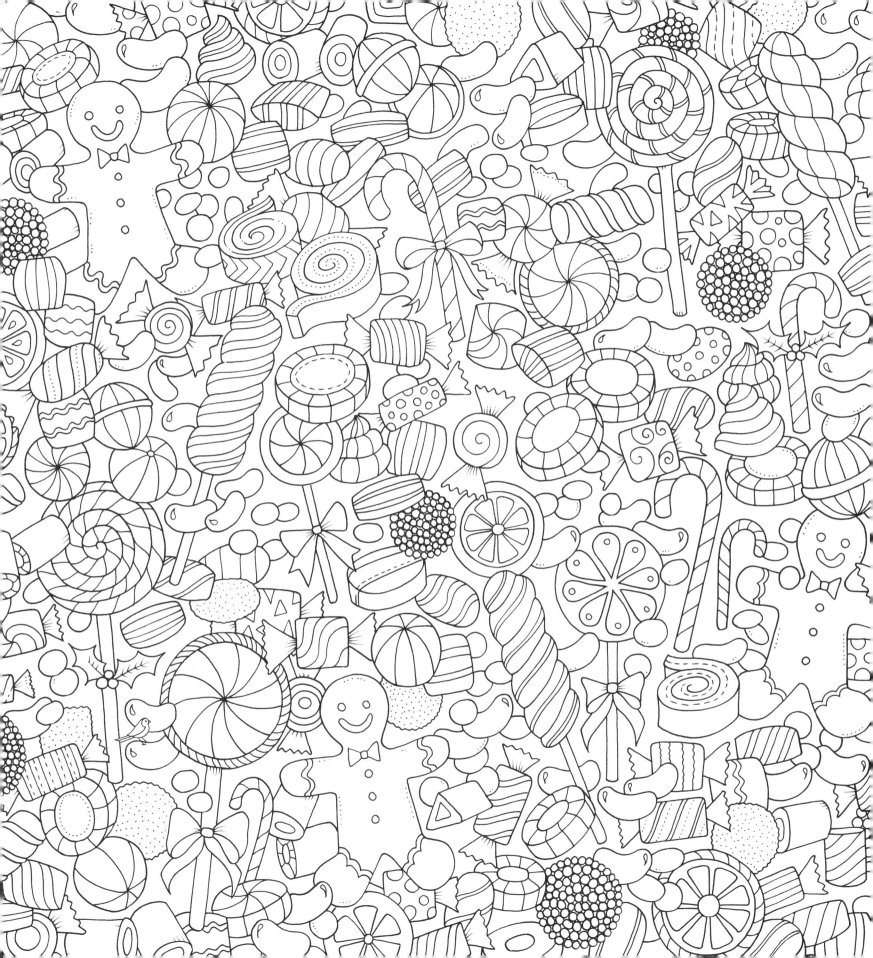

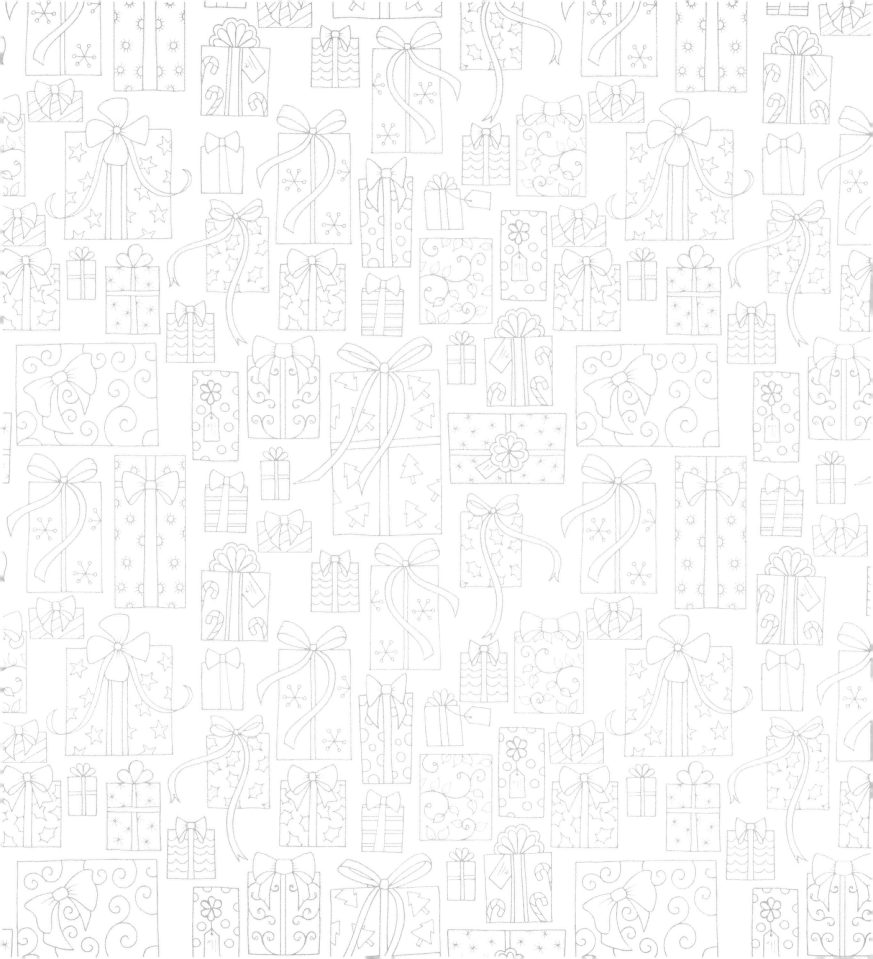

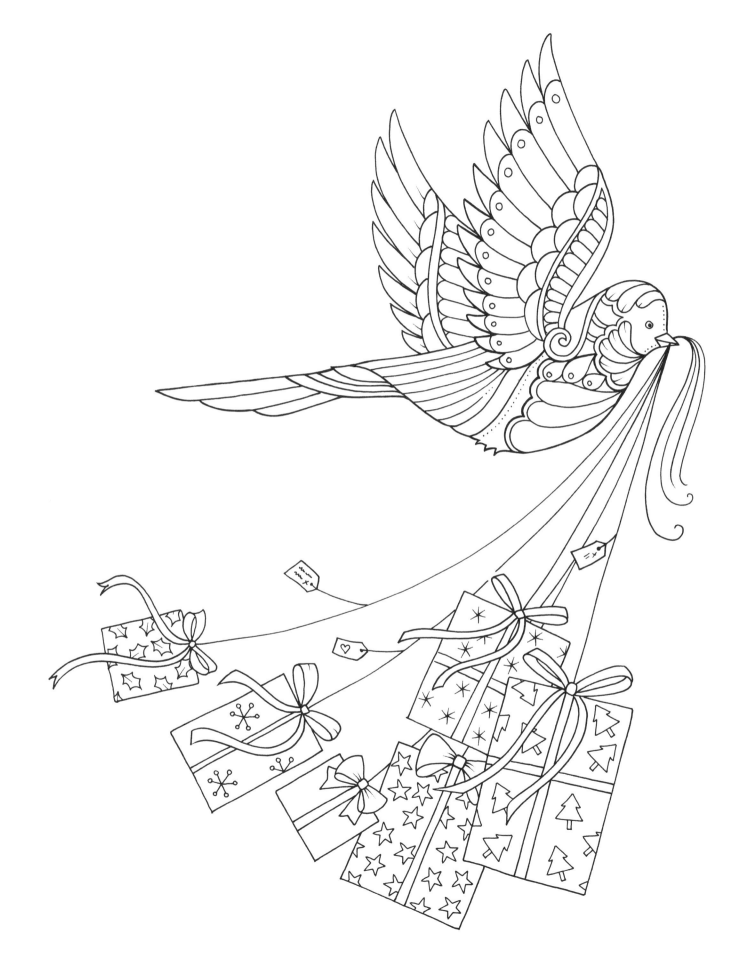

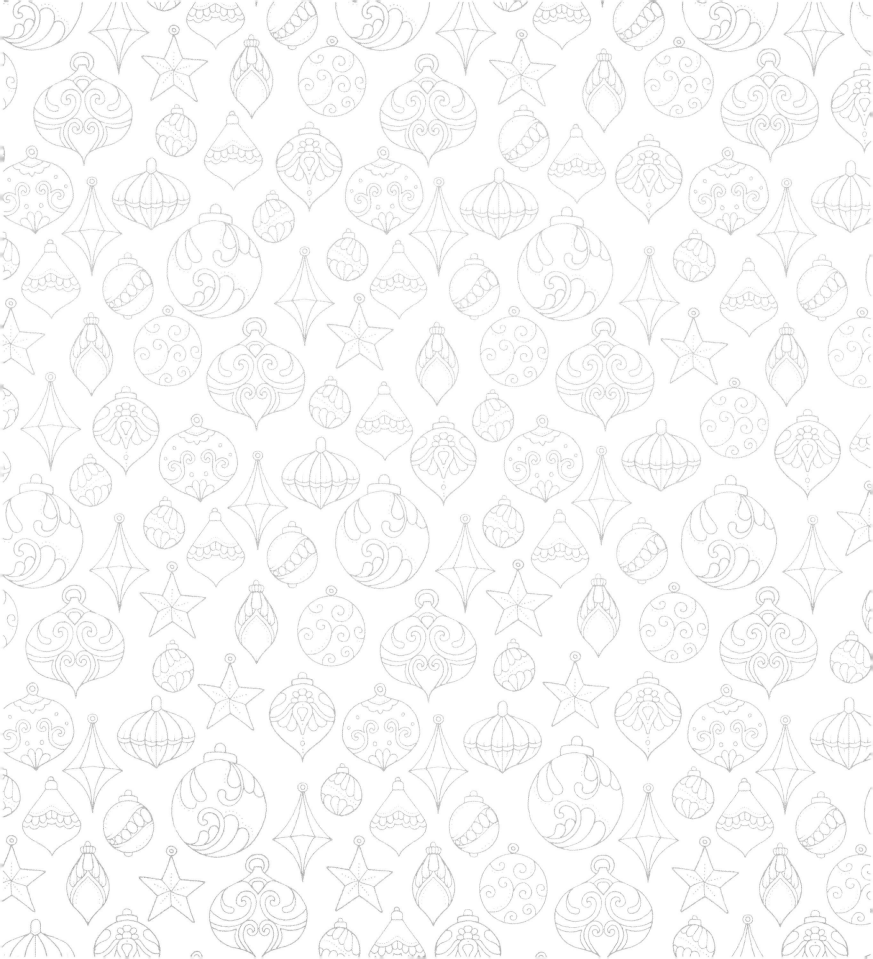

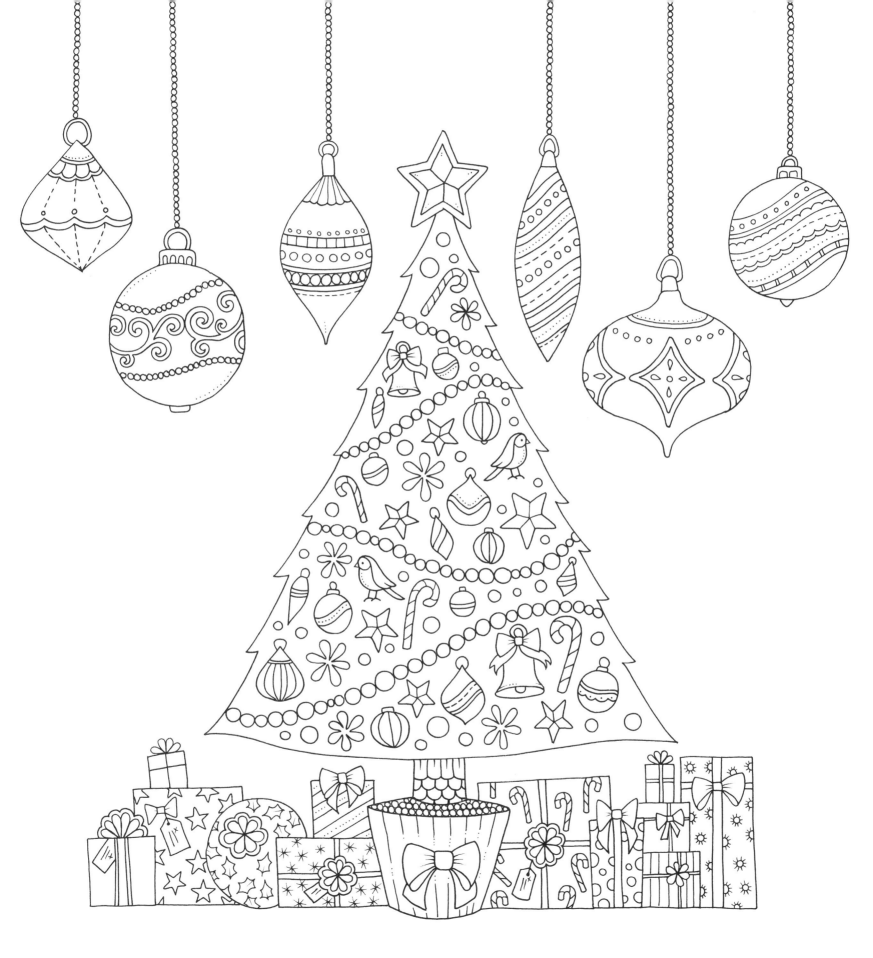

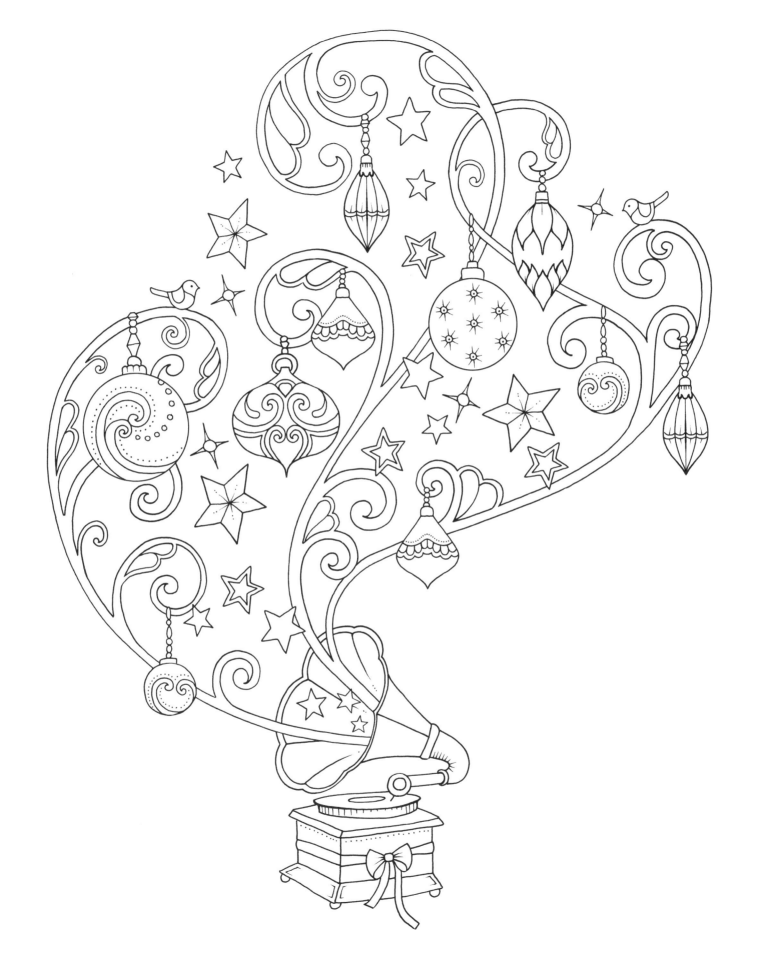

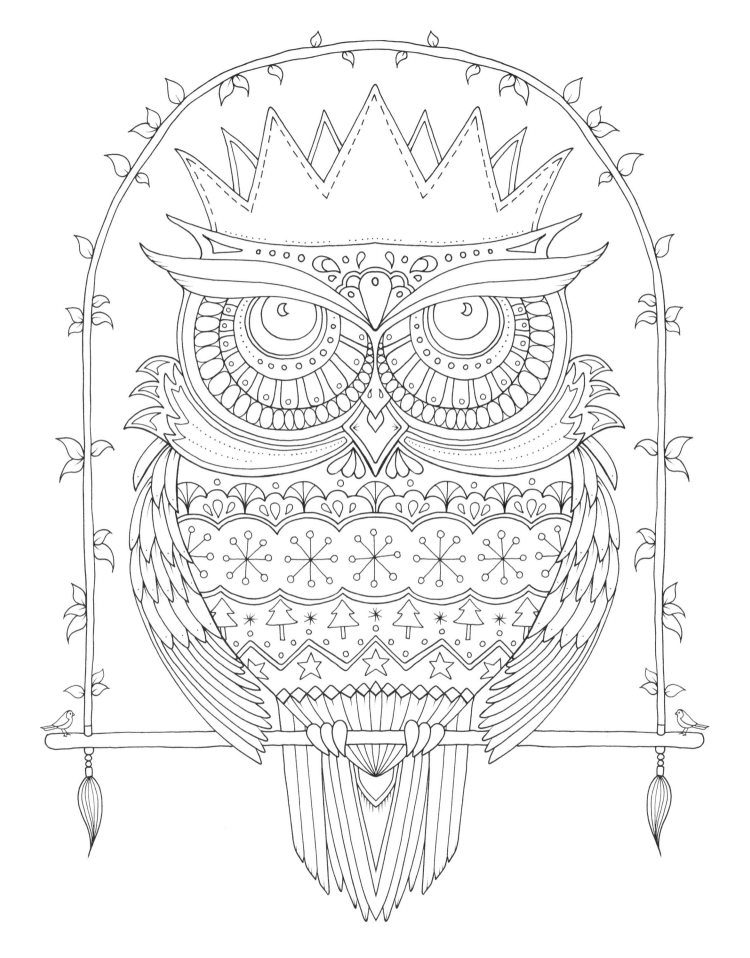

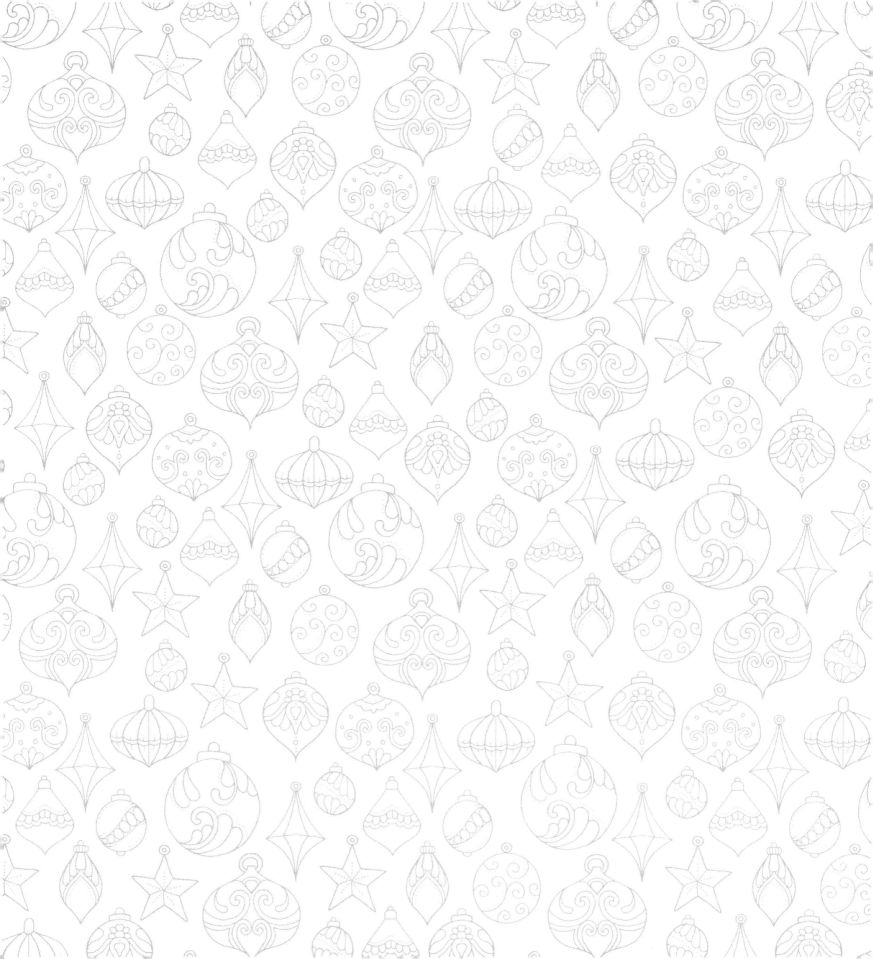

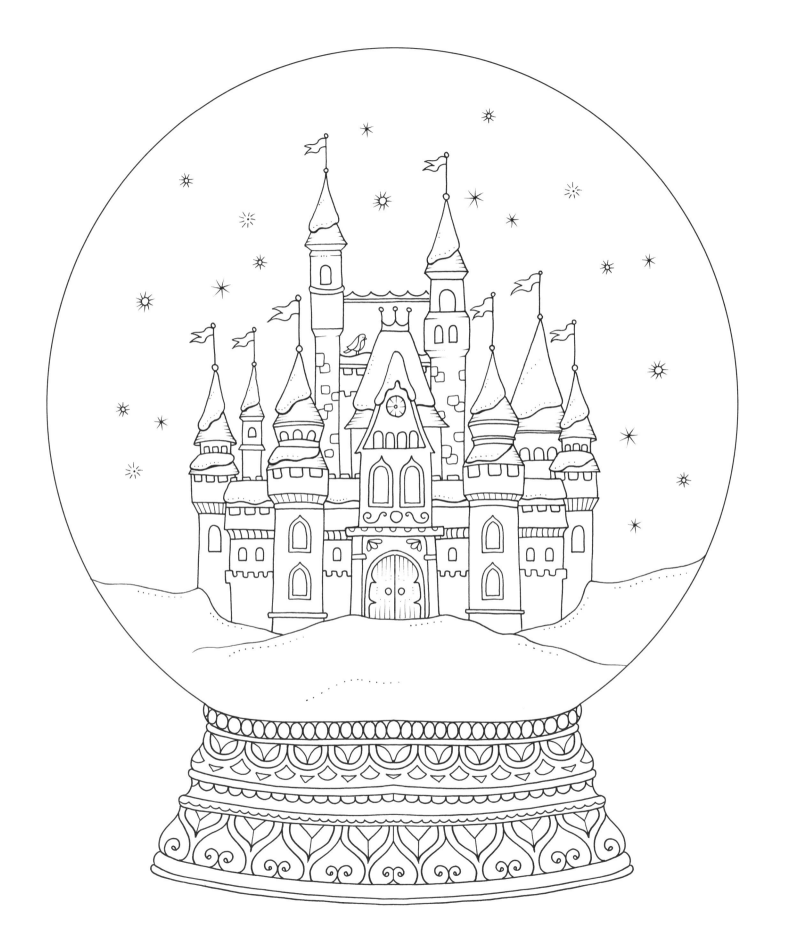

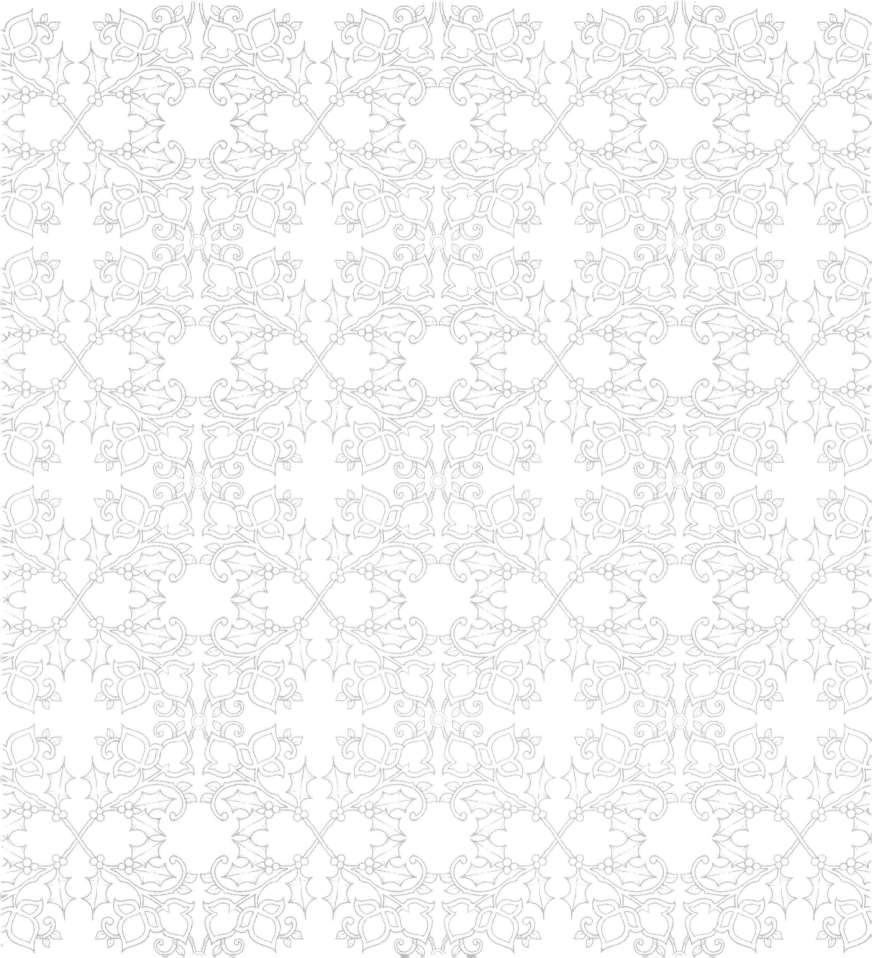

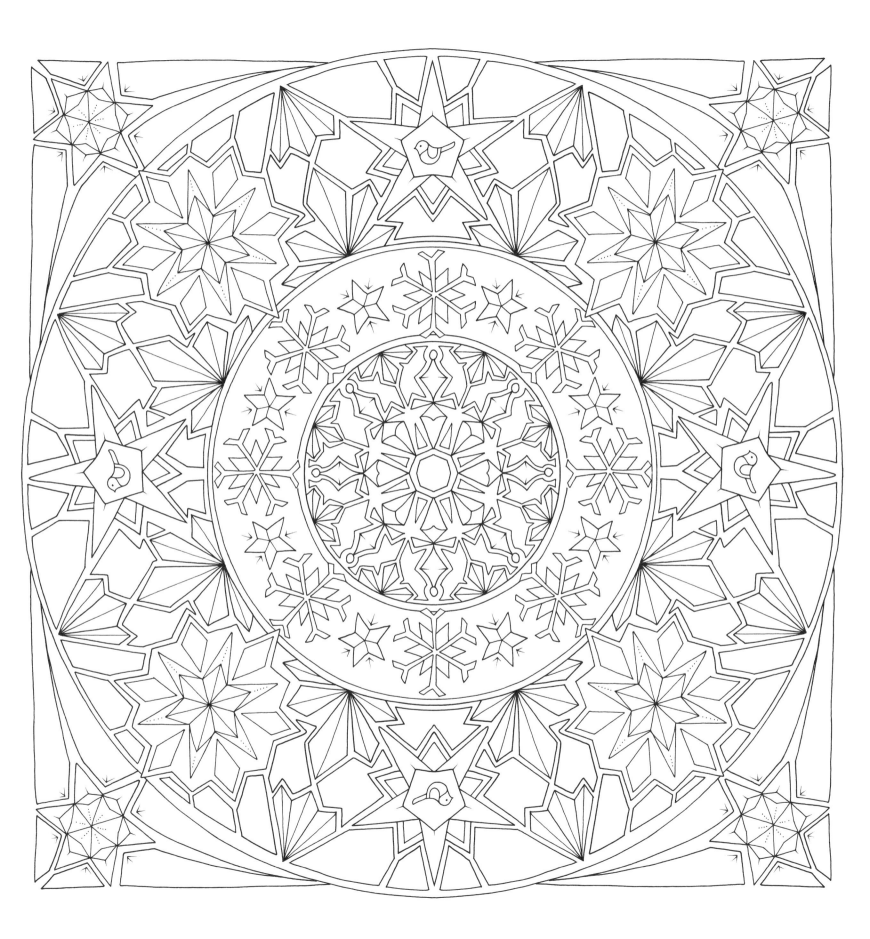

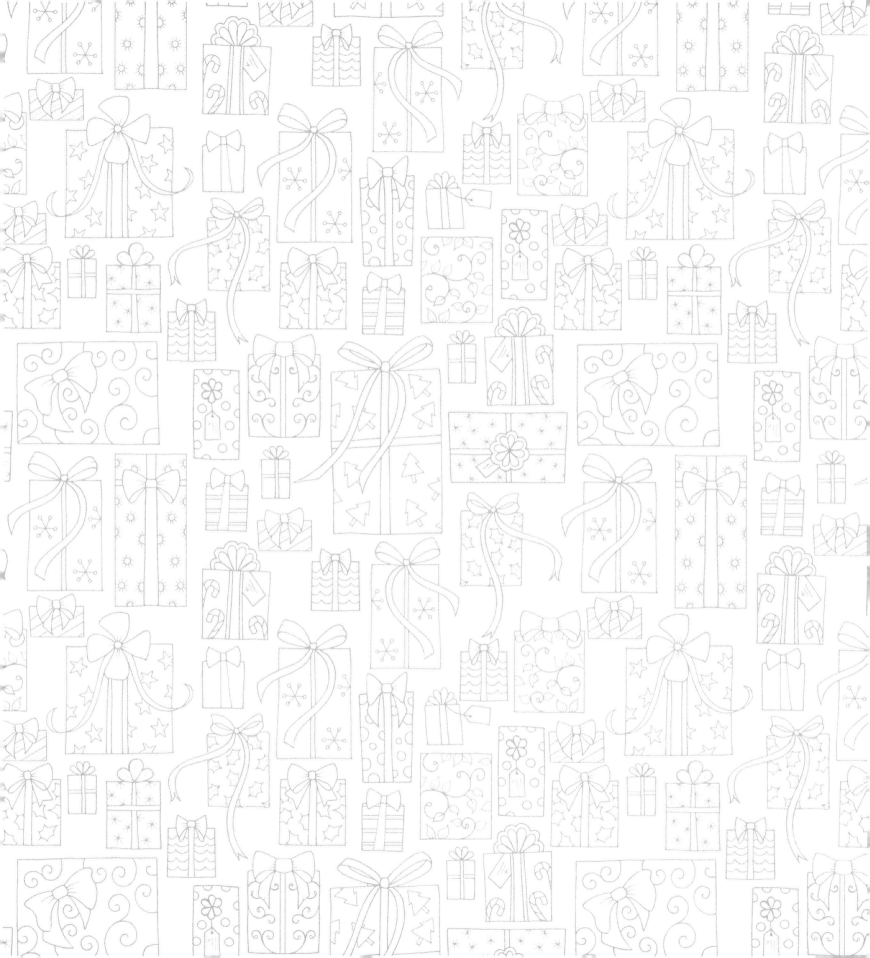

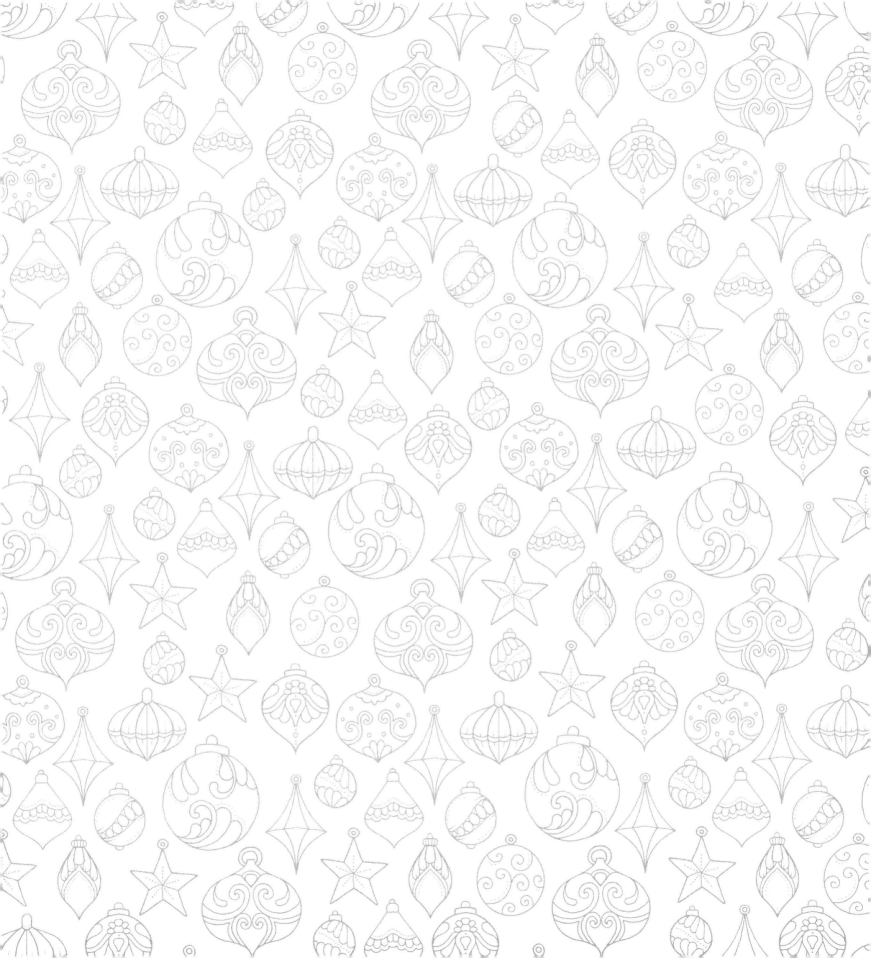

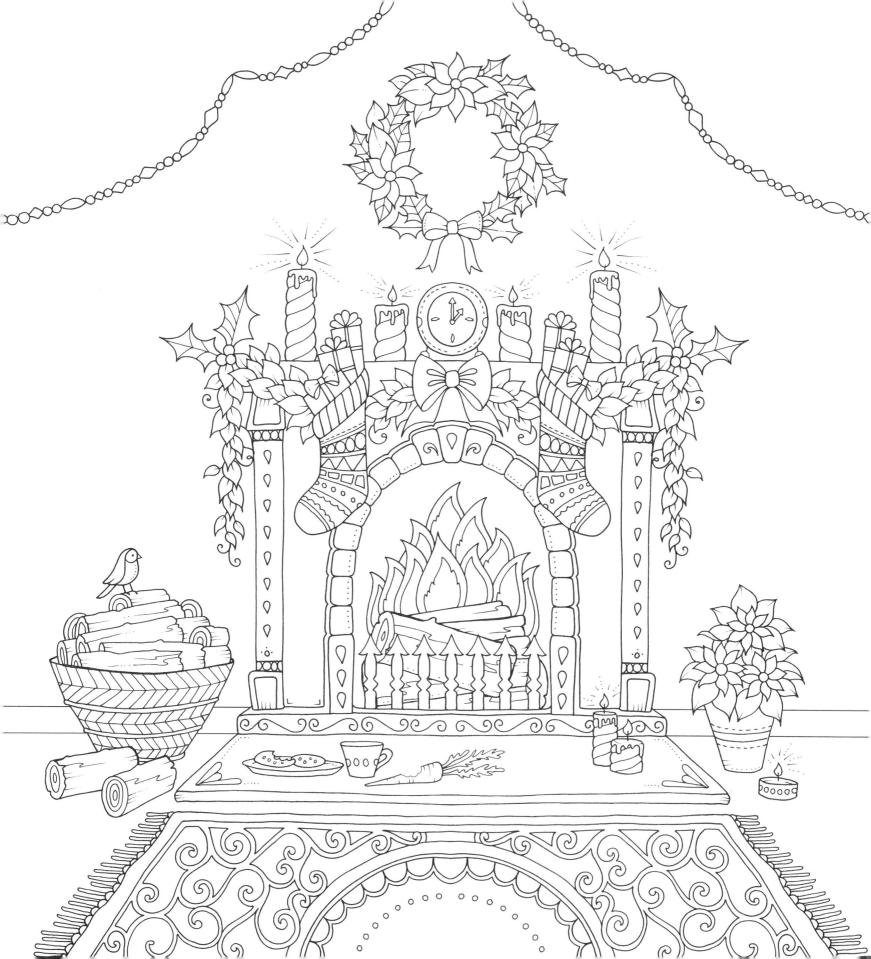

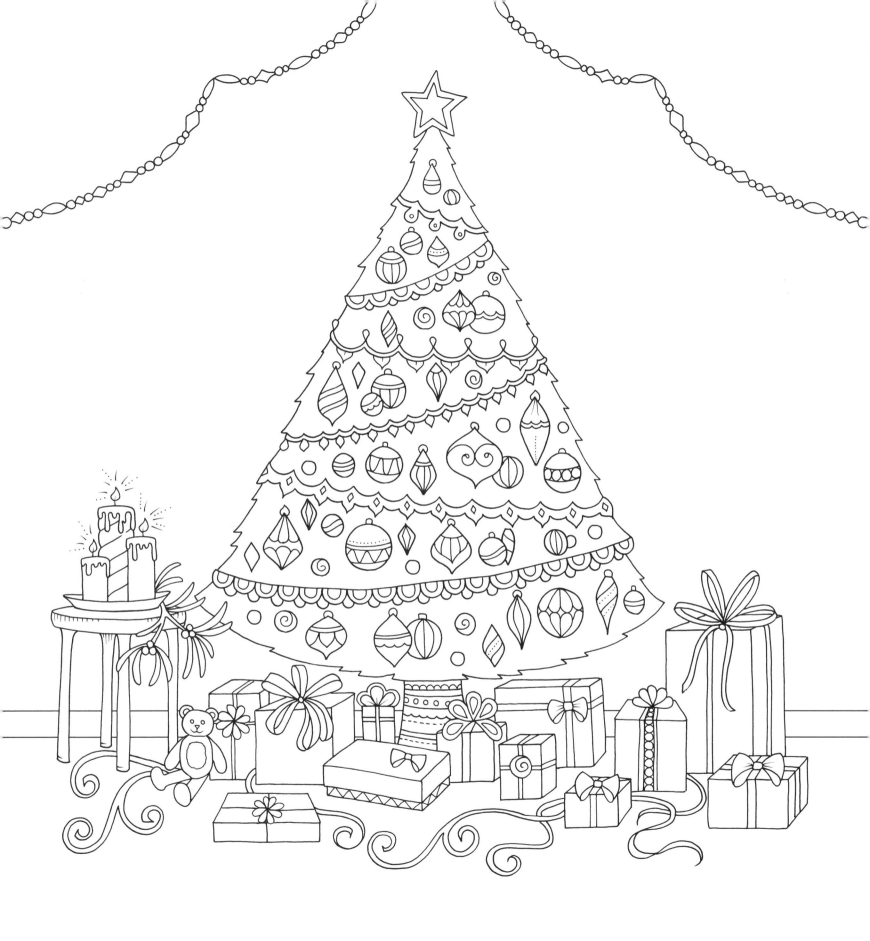

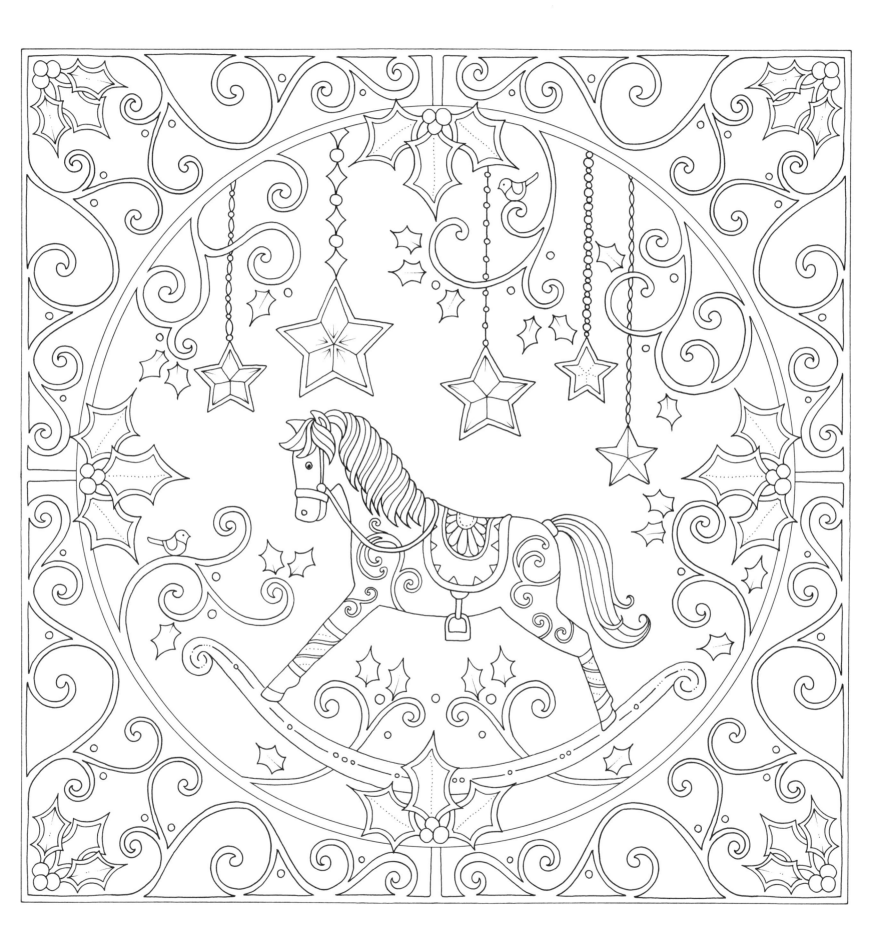

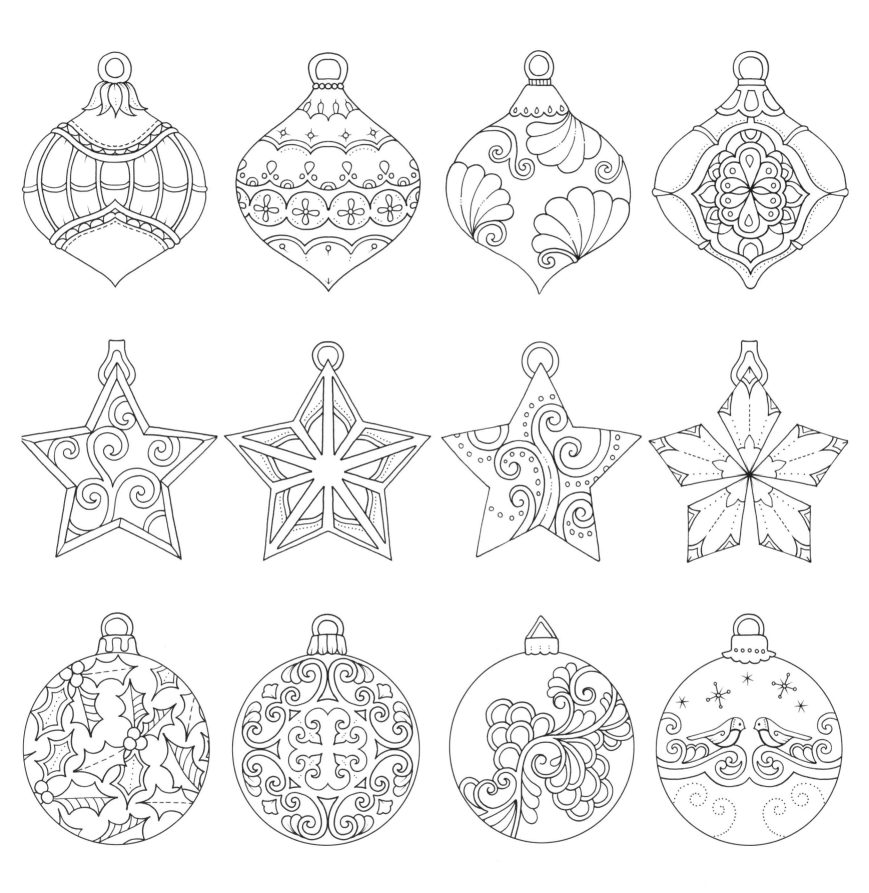

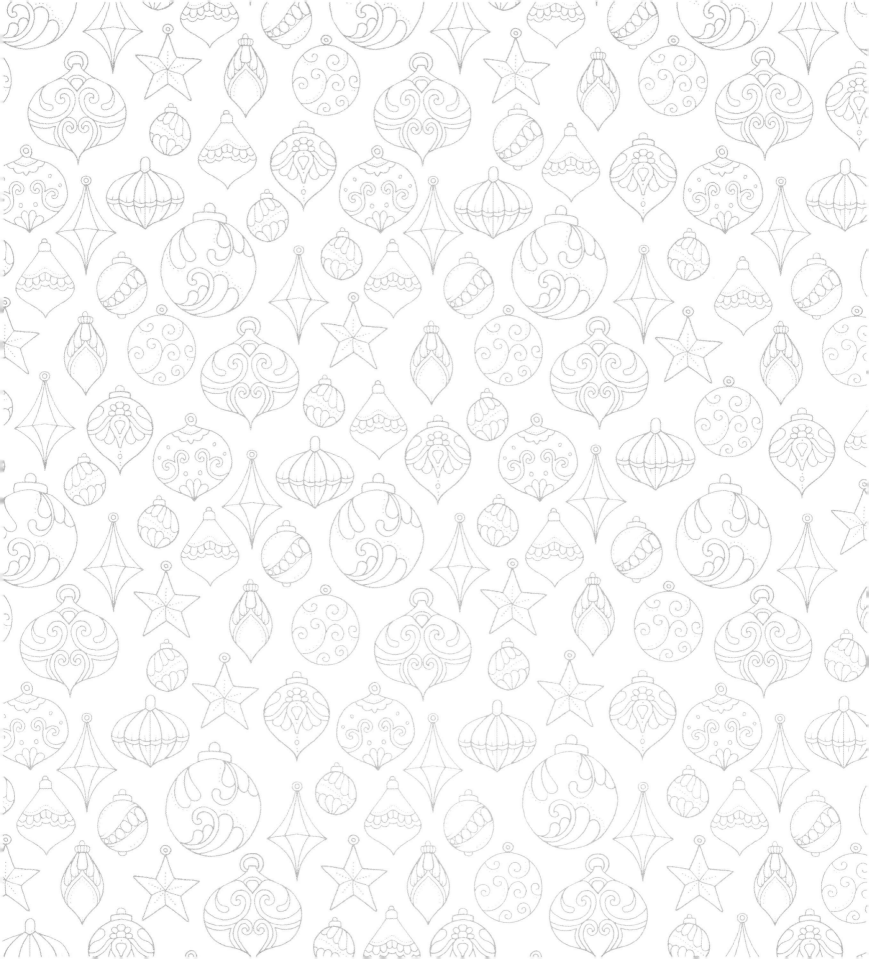

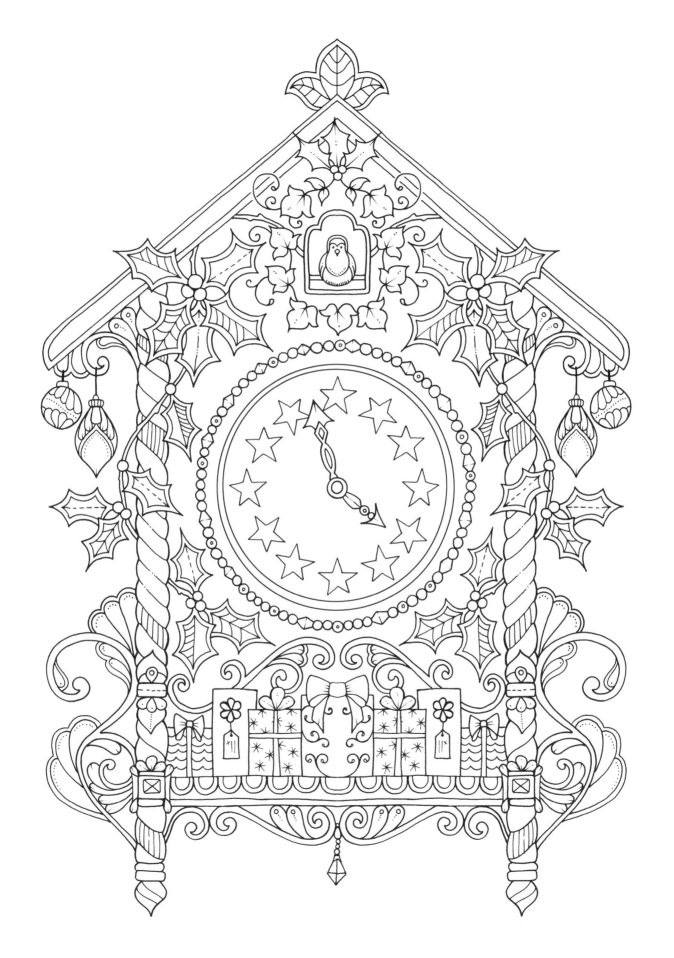

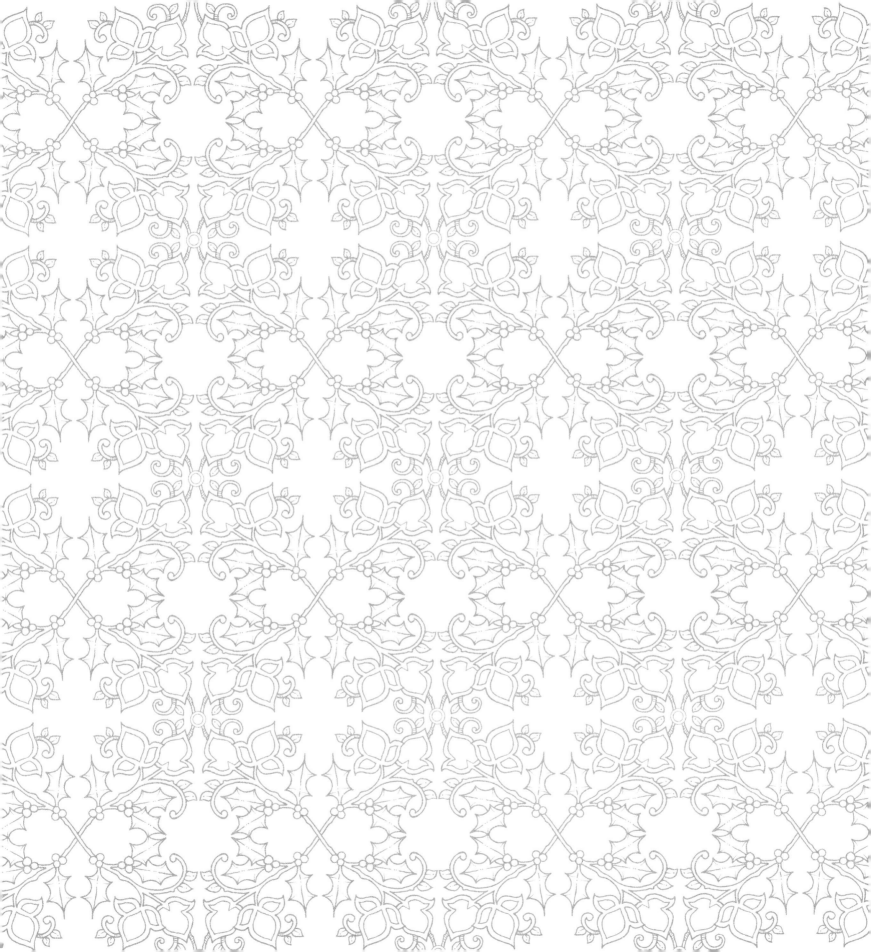

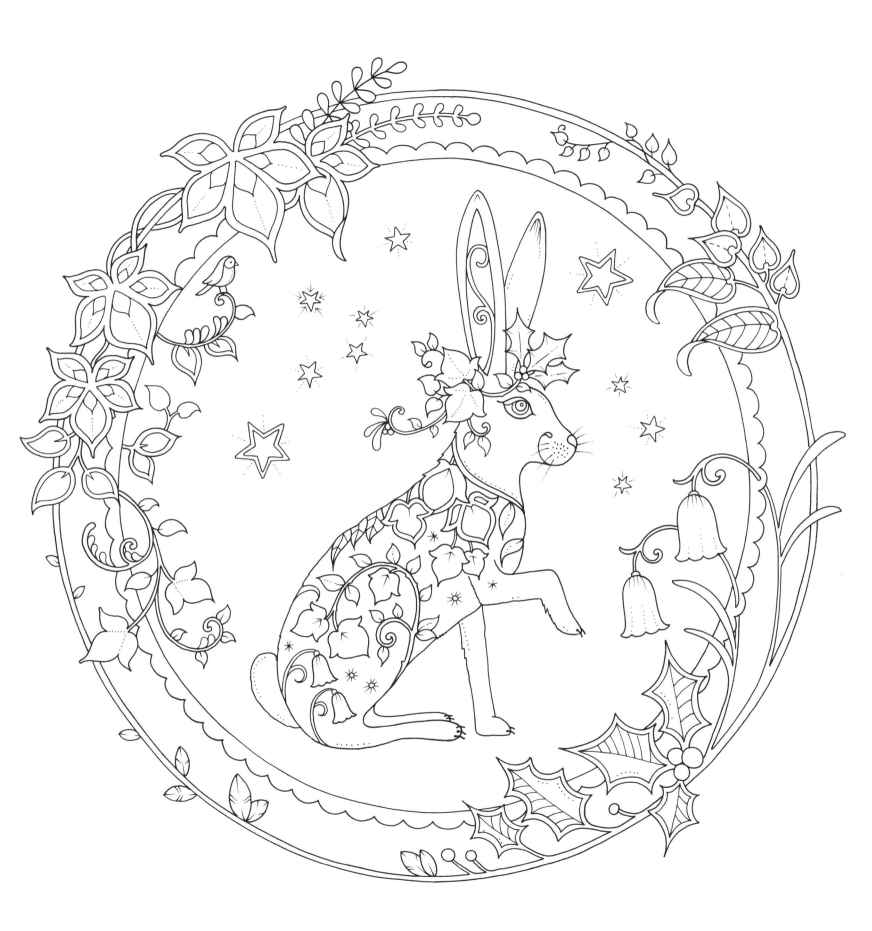

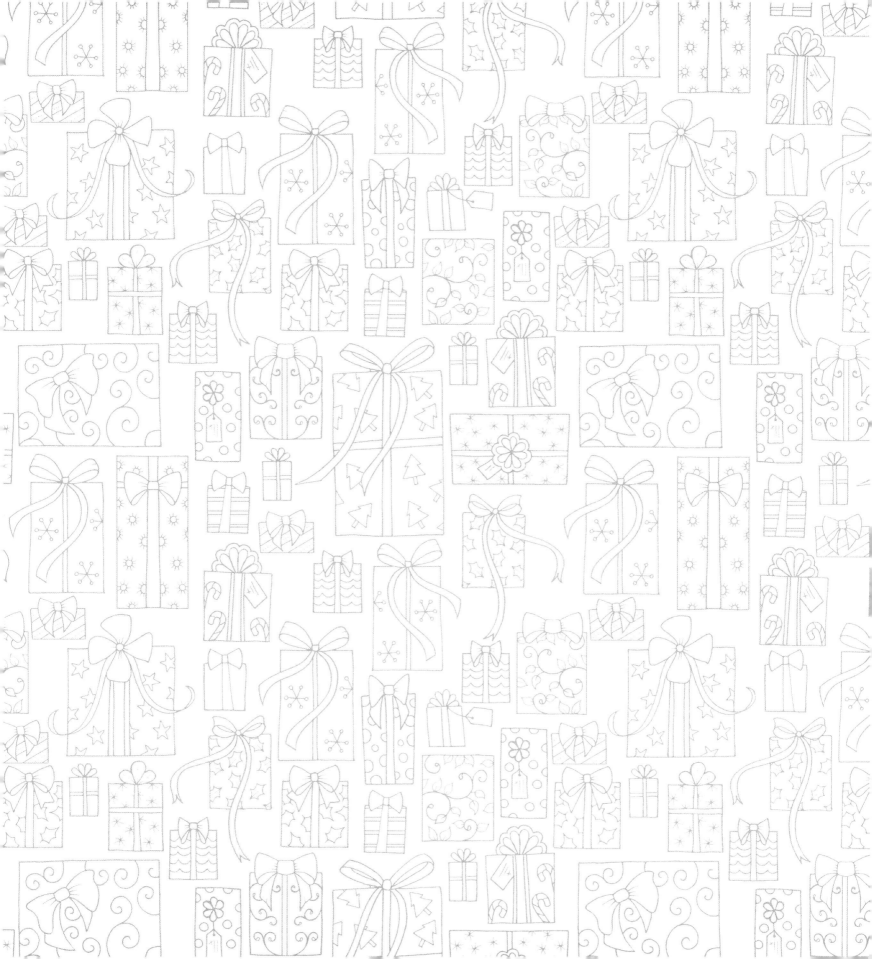

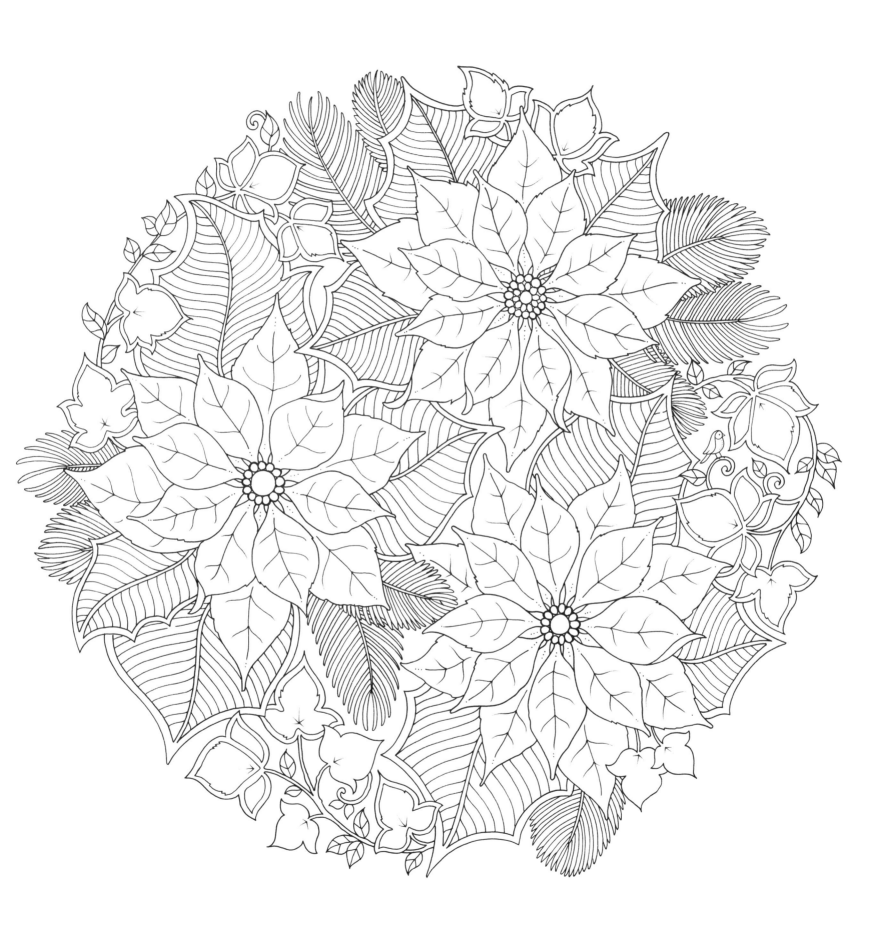

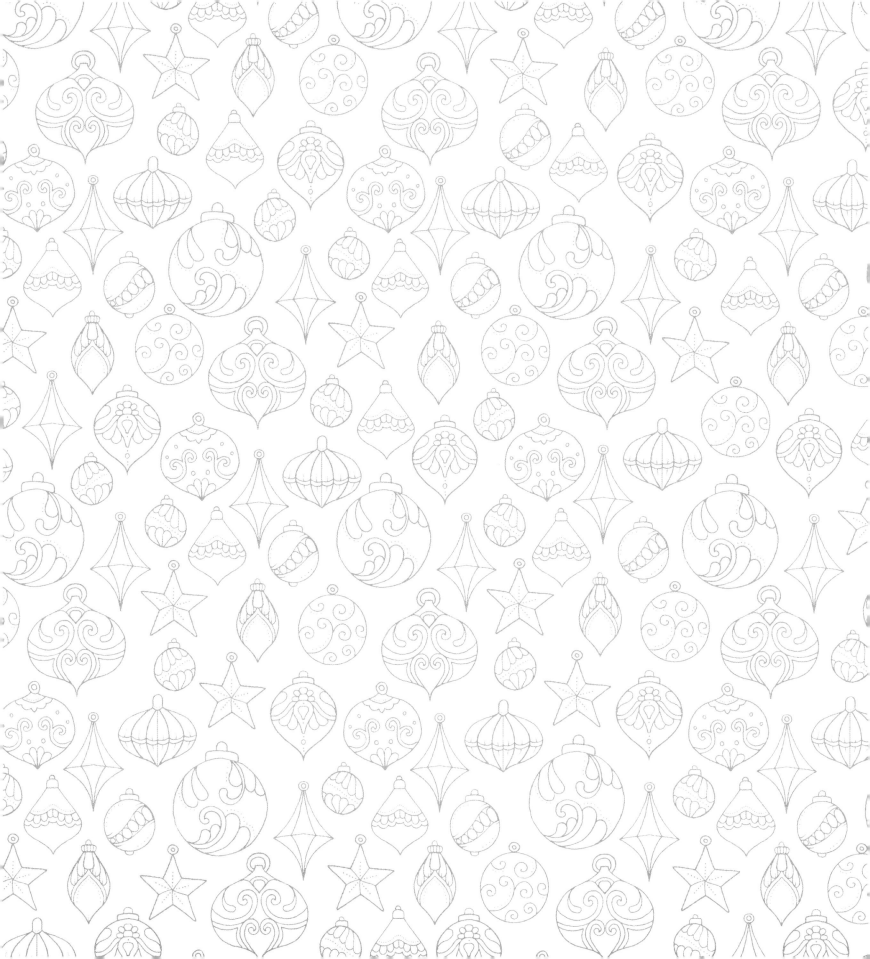

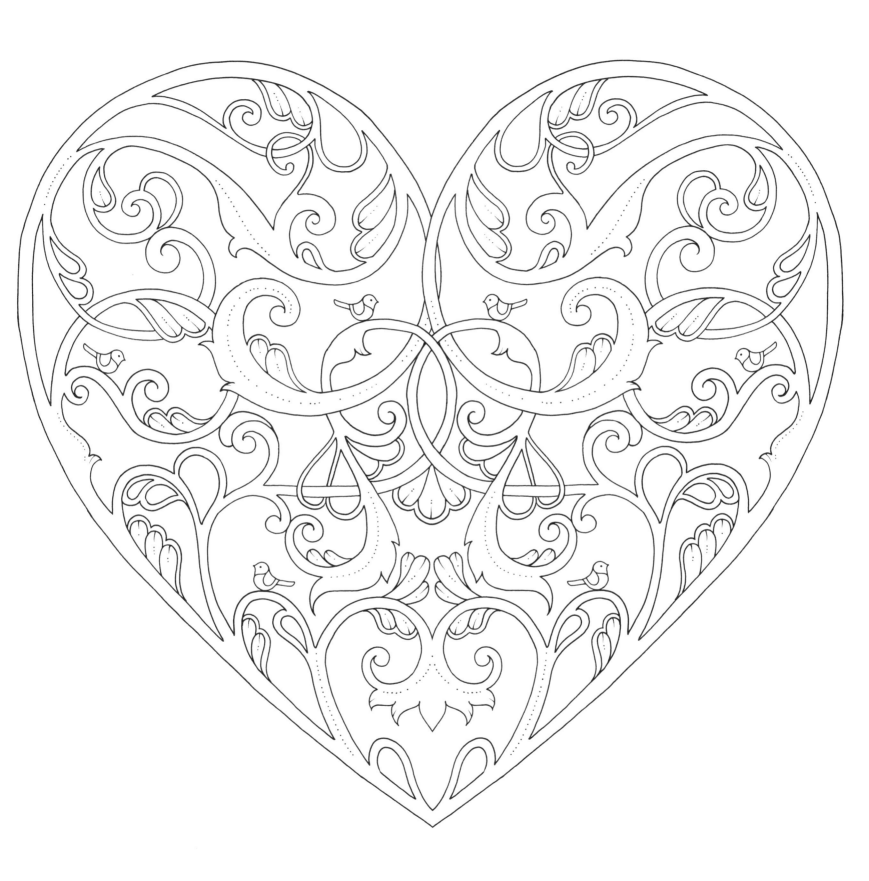

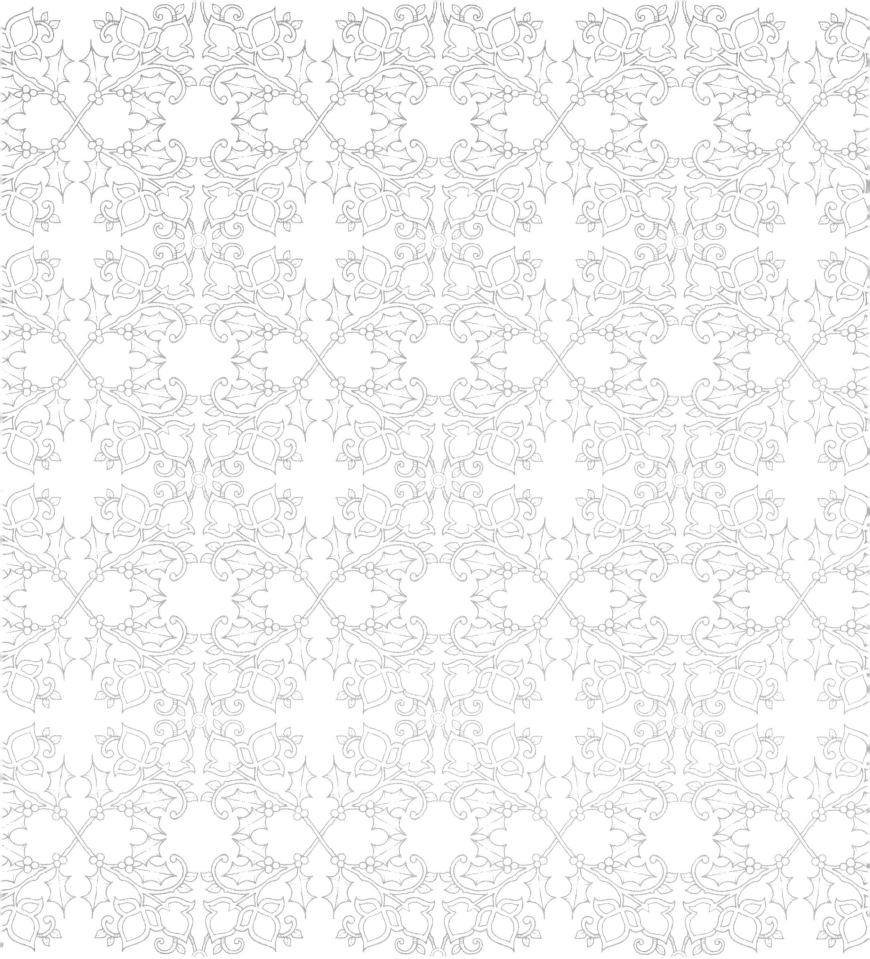

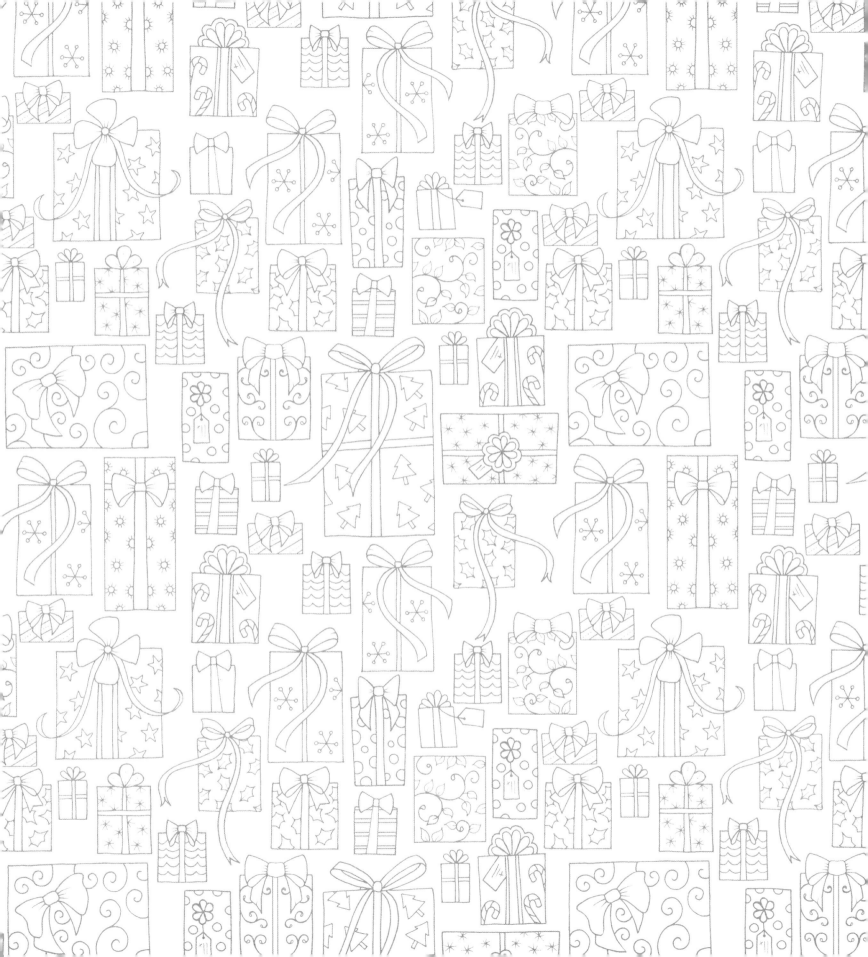

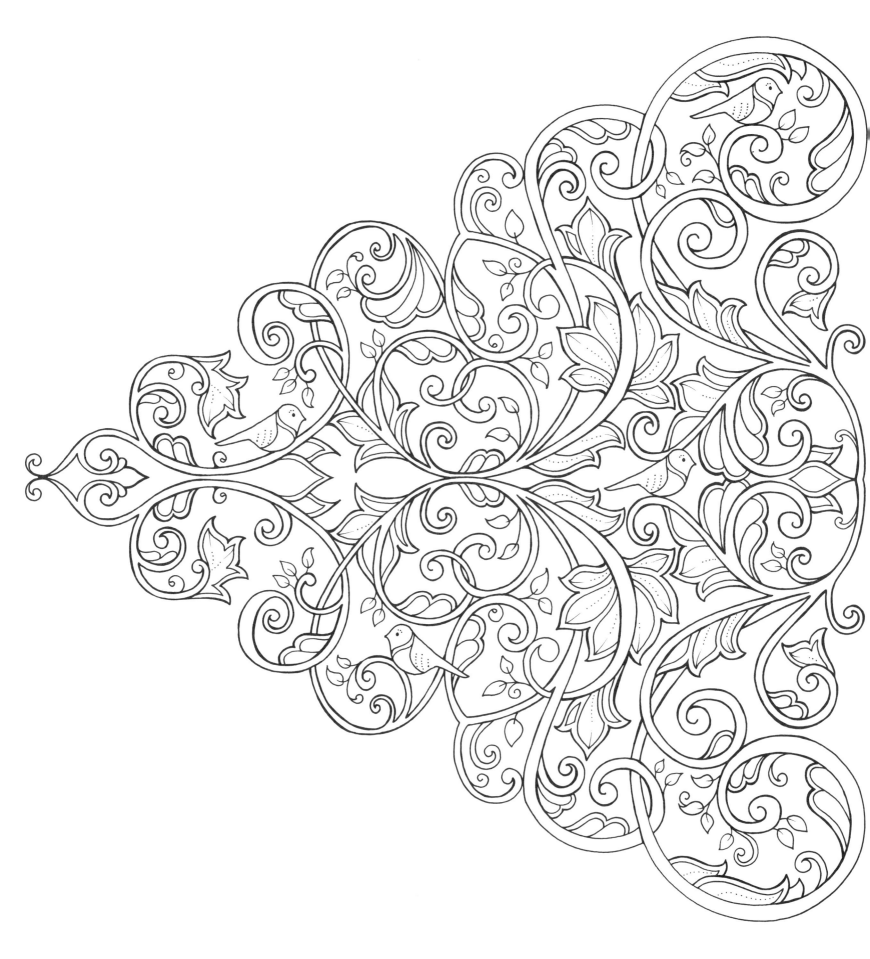

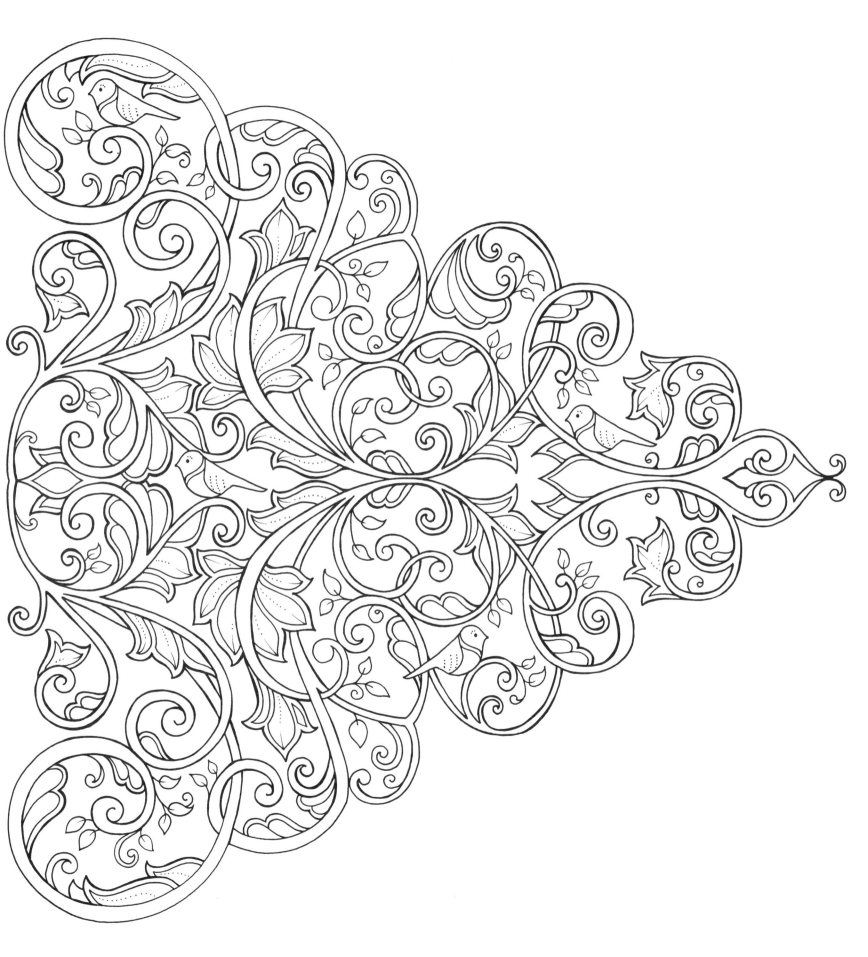

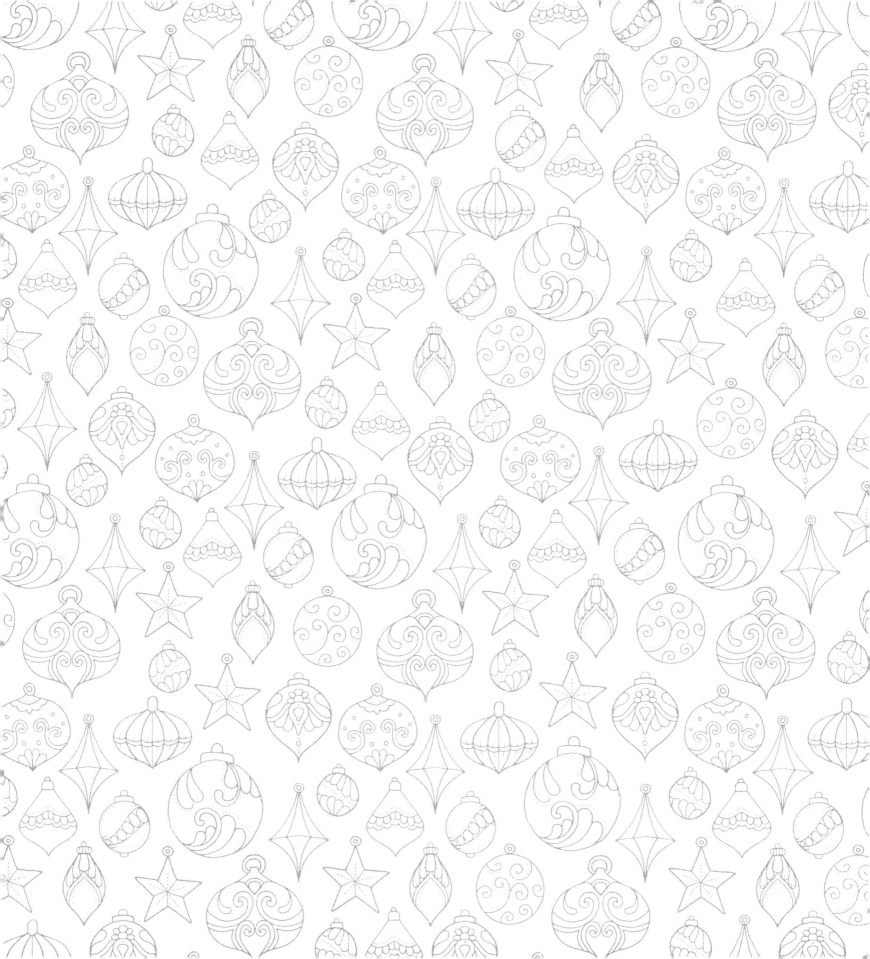

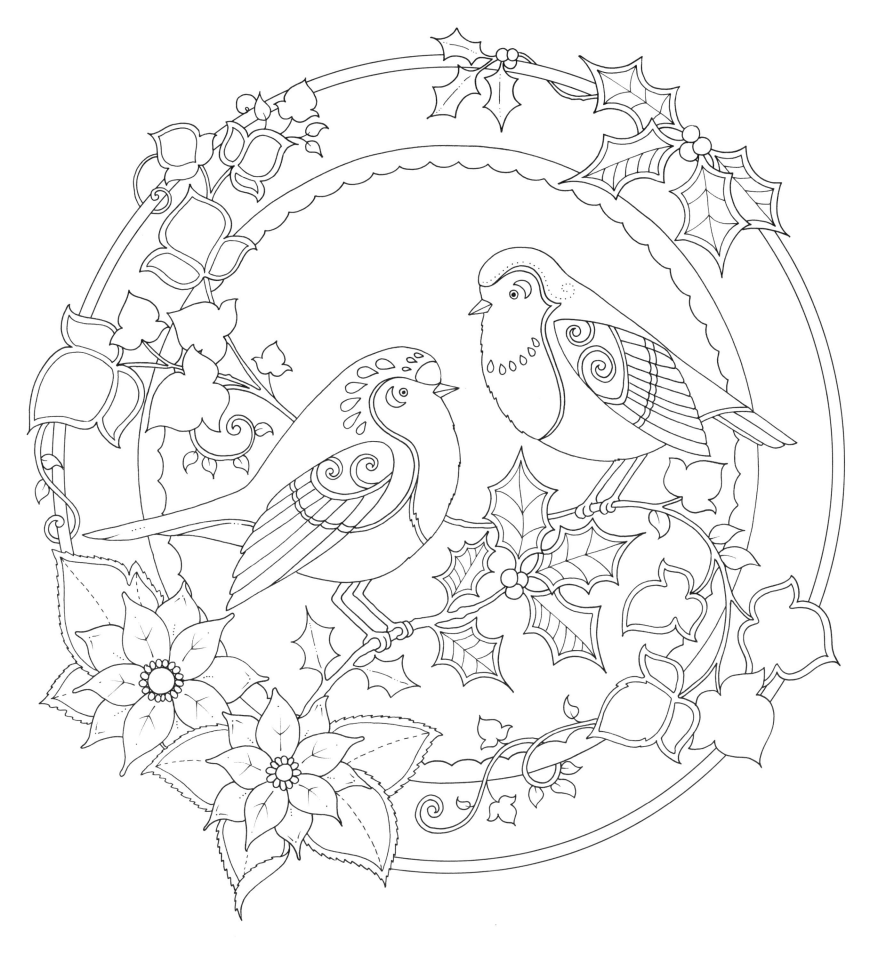

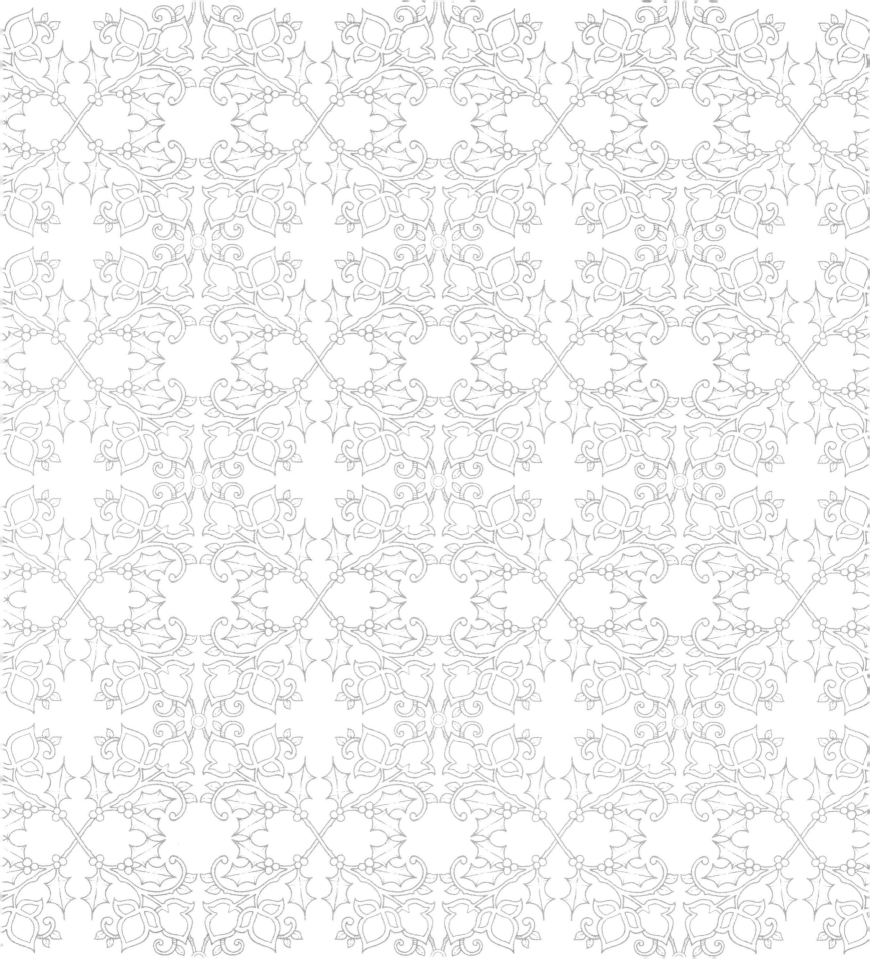

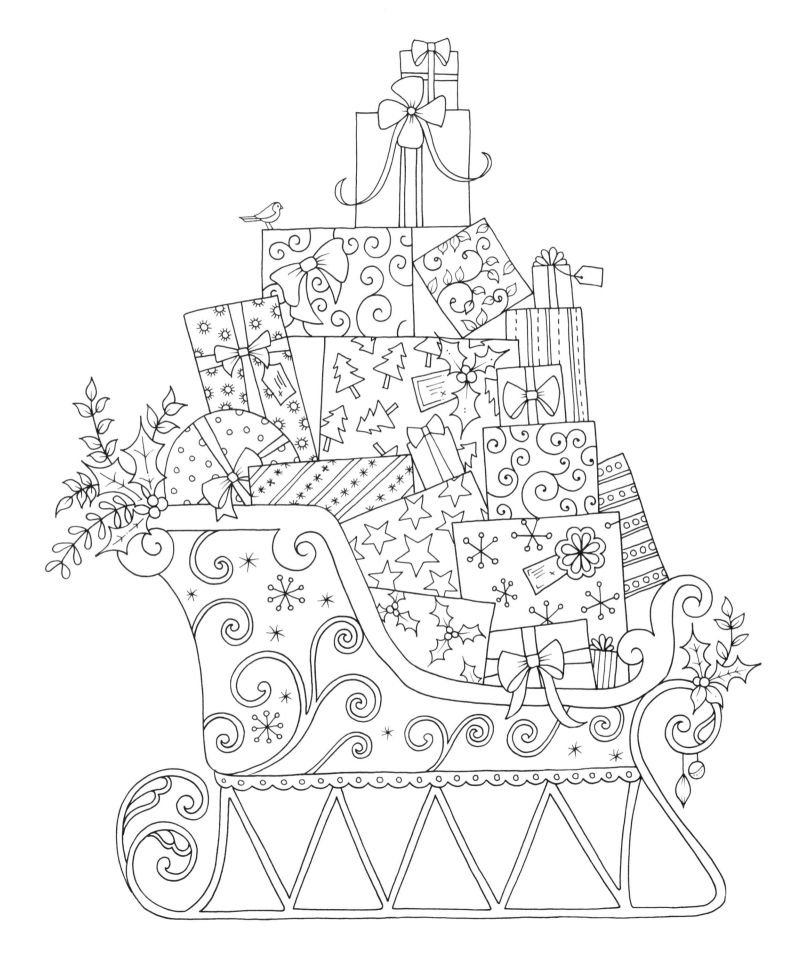

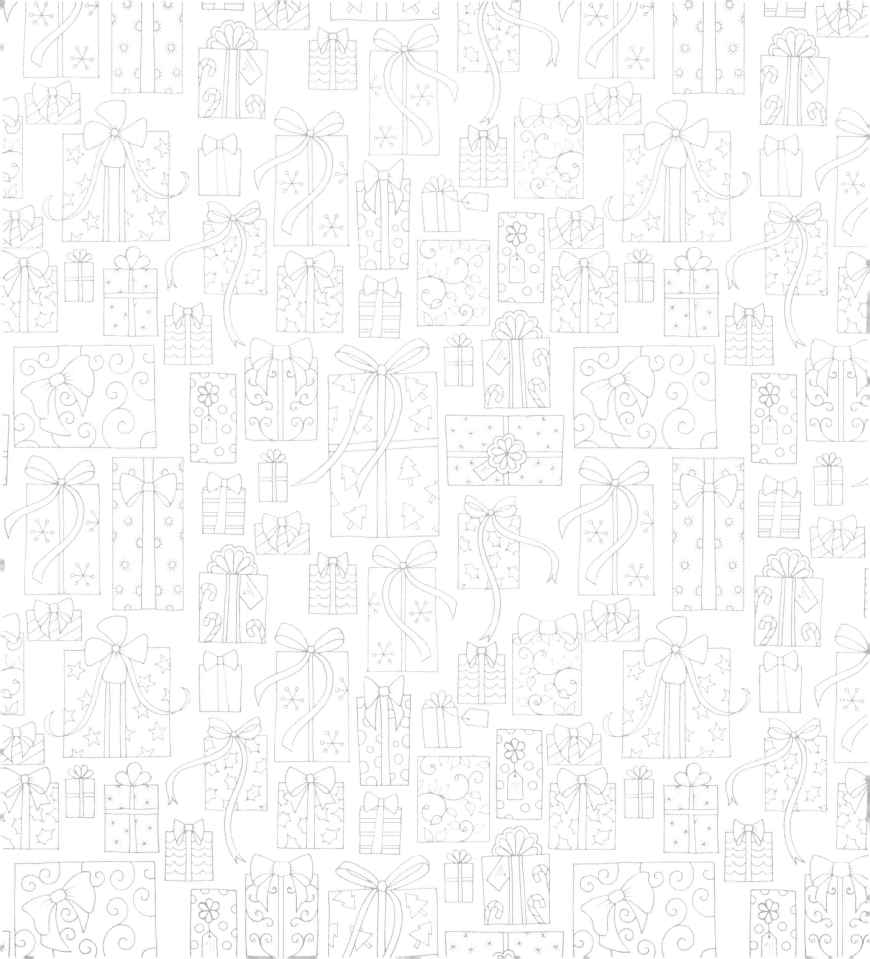

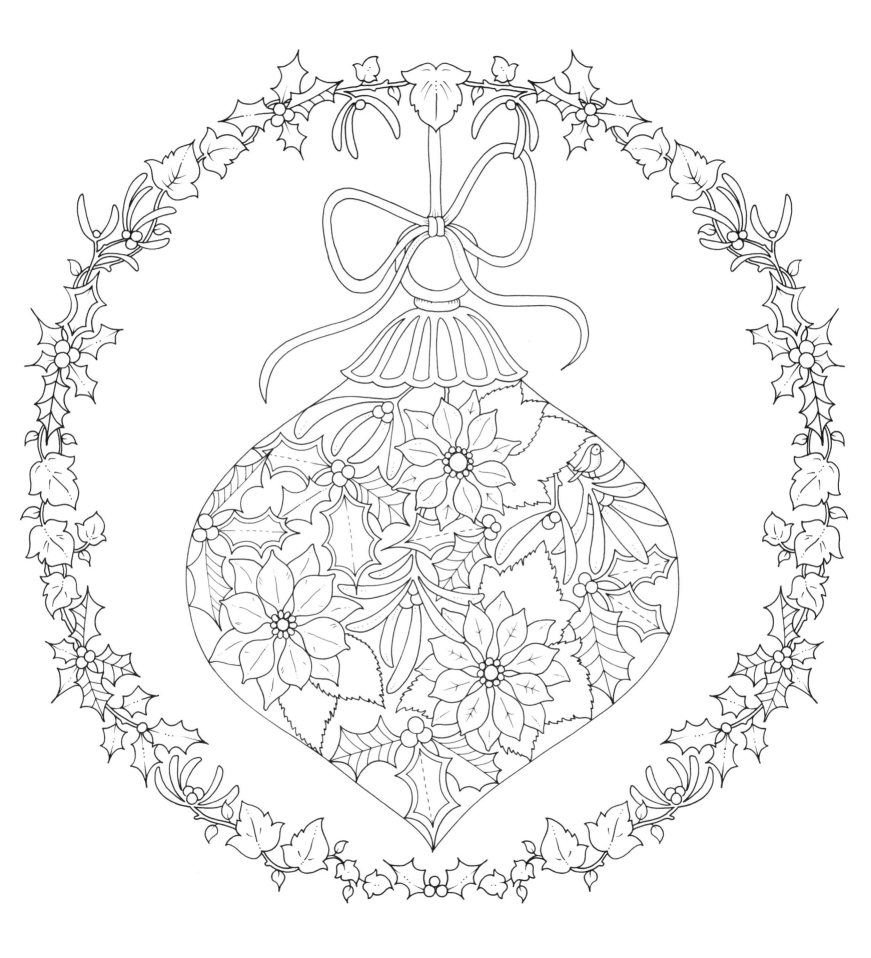

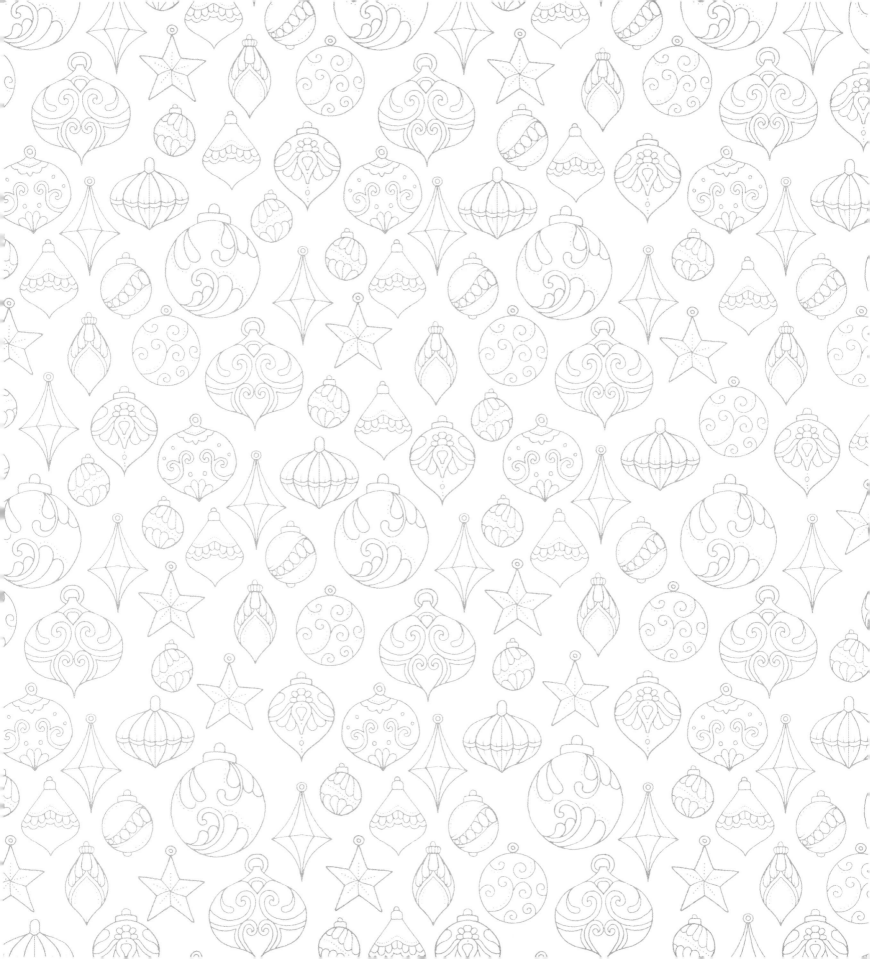

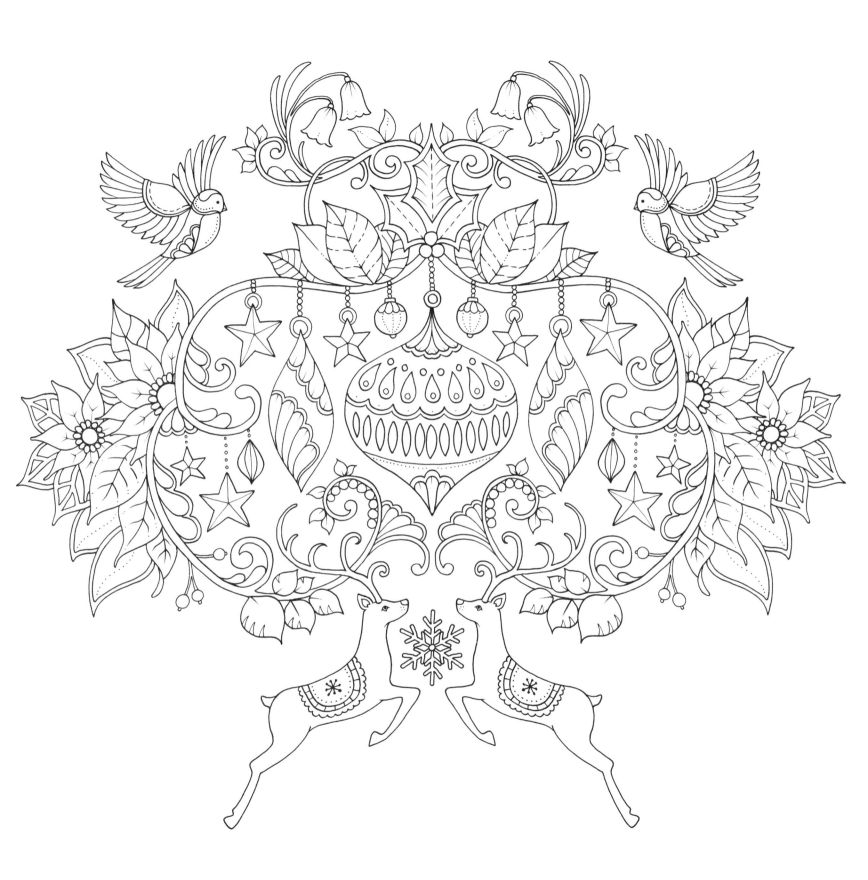

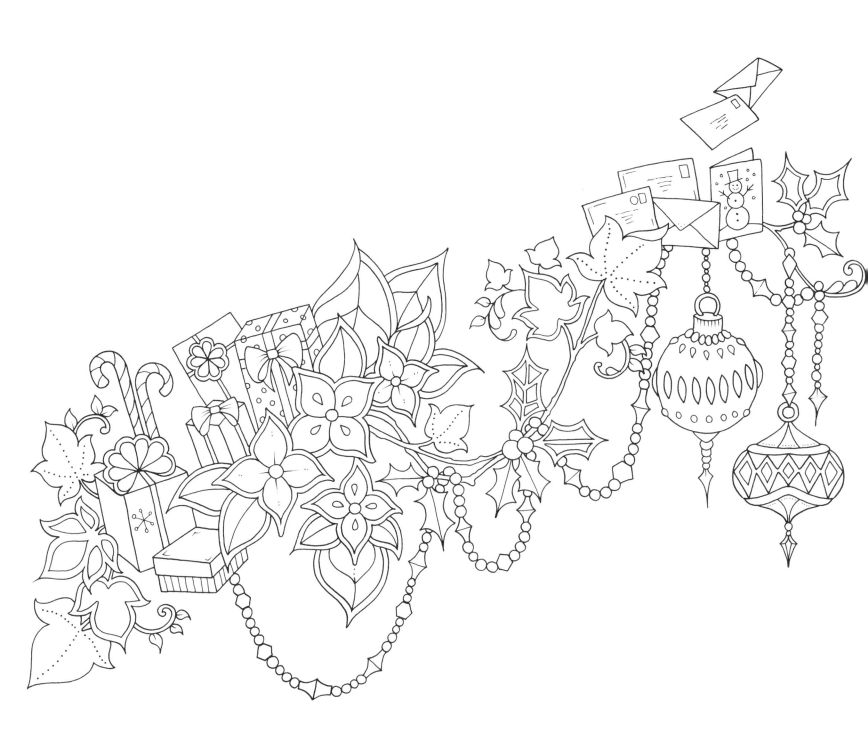

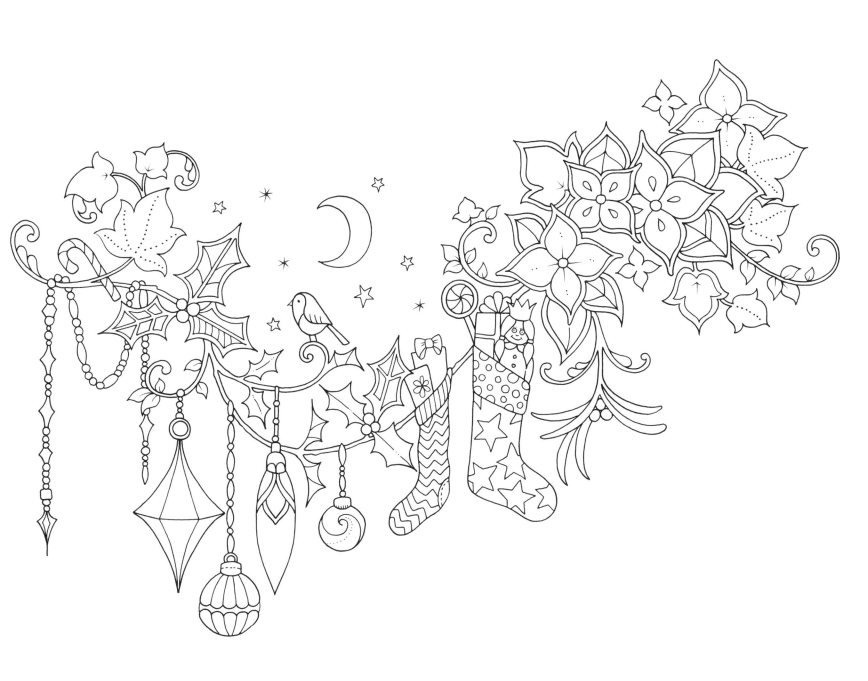

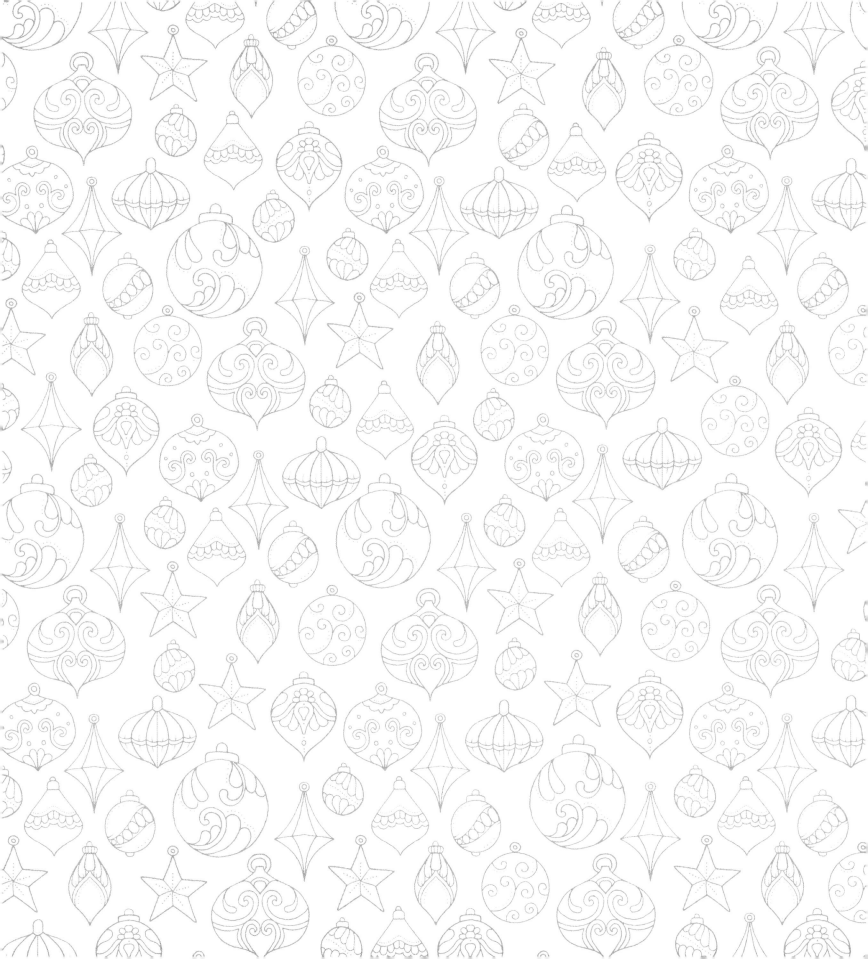

試畫頁

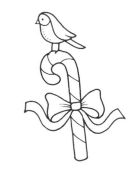
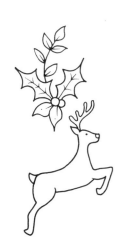